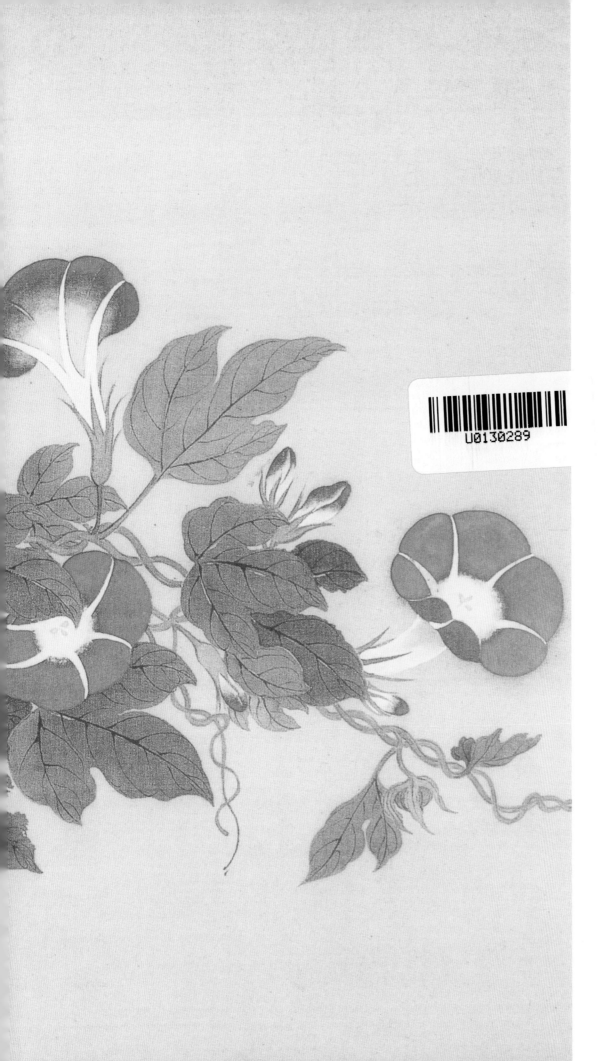

名 家 临 本

课徒稿

花鸟画谱 恽寿平

本 社 ◎ 编

上海人民美术出版社

本套名家课徒稿临本系列，荟萃了中国古代和近现代著名的国画大师如倪瓒、龚贤、黄宾虹、张大千、陆俨少等人的课徒稿，量大质精，技法纯正，并配上相关画论和说明文字，是引导国画学习者入门和提高的高水准范本。

本书荟萃了清代国画大家恽寿平的花鸟作品，分门别类，并配上他相关的画论，汇编成册，以供读者学习借鉴之用。

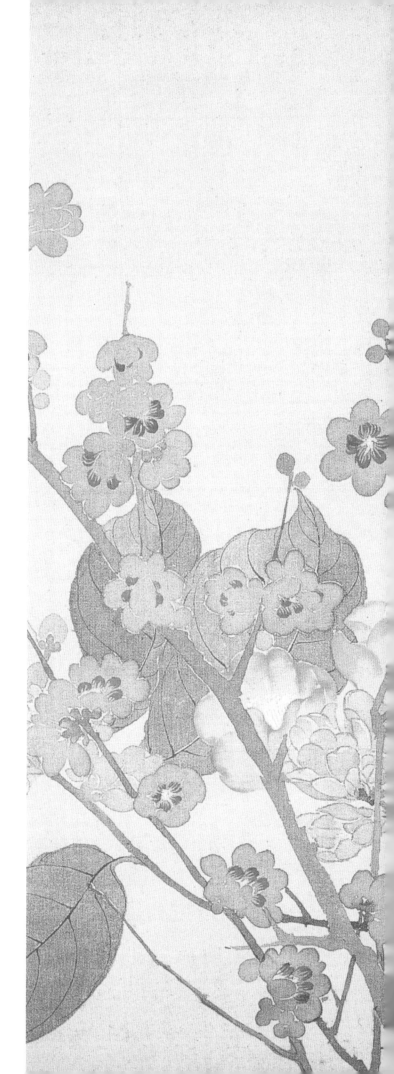

图书在版编目（CIP）数据

恽寿平花鸟画谱／（清）恽寿平绘.—上海：上海人民美术出版社，2018.4（2020.1重印）
（名家课徒稿临本）
ISBN 978-7-5586-0695-3

Ⅰ.①恽…　Ⅱ.①恽…　Ⅲ.①花鸟画－国画技法
Ⅳ.①J212.27

中国版本图书馆CIP数据核字（2018）第032340号

名家课徒稿临本

恽寿平花鸟画谱

编　者　本　社

主　编　邱孟瑜

统　筹　潘志明

策　划　徐　亭

责任编辑　徐　亭

技术编辑　季　卫

美术编辑　萧　萧

出版发行　上海人民美术出版社

社　址　上海长乐路672弄33号

印　刷　上海印刷（集团）有限公司

开　本　889×1194 1/12

印　张　5.67

版　次　2018年4月第1版

印　次　2020年1月第2次

印　数　3301-5550

书　号　ISBN 978-7-5586-0695-3

定　价　48.00元

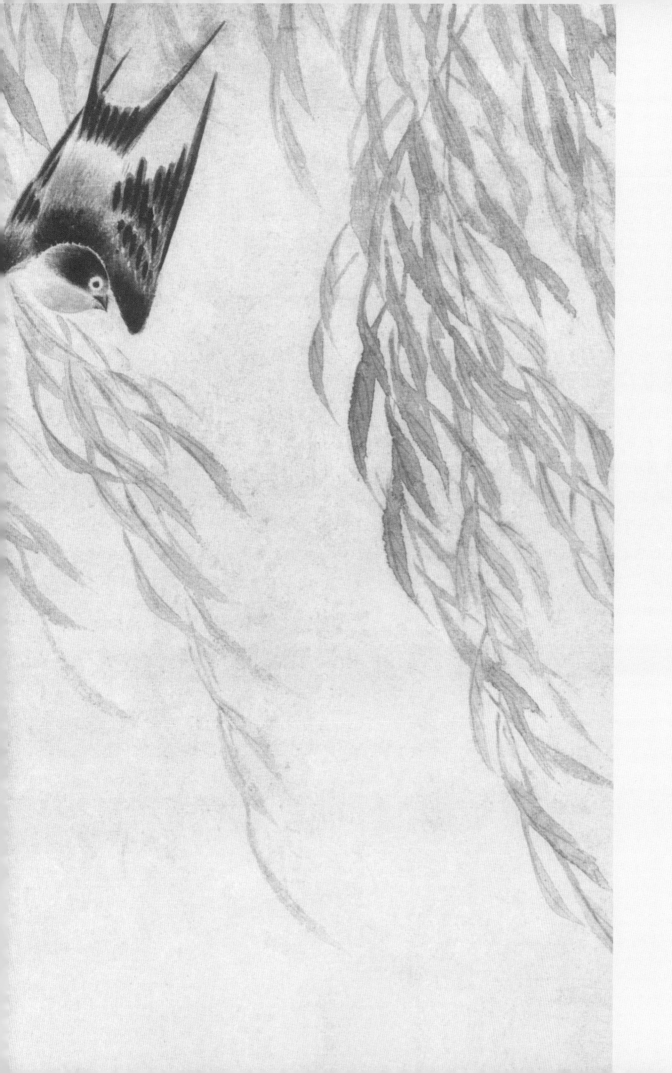

目 录

恽寿平论花鸟画

恽格，清代著名画家，字寿平，又字正叔，别号南田，江苏武进人。以绘画为业，为"清初六家"之一。他原画山水，因不耻于王之下，遂由山水改画花鸟。以花卉为最著名，是清代初期影响很大的花鸟画家。画多写生，人称"写生正派"。以徐崇嗣为宗，兼取各家之长，更发展了"没骨画"。所画花卉，很少勾勒，主要以水墨首色渲染，用笔含蓄，画法工整，简洁精确，赋色明丽，天机物趣，毕集毫端。他又兼工诗书，题句清丽，诗格超逸，为昆陵六逸之完。书法俊秀，画笔生动，时称"三绝"，名盛一时。由于他一洗前习，别开生面，海内学南田的人很多，对后世影响较大，因有"常州派"之称。

恽寿平的艺术创作，有自己独创的艺术见解，他在《南田画跋》中宣称："俗人论画，皆以设色为易，岂不知渲染极难"。又说："宋法刻画而无变化，本由于刻画，妙在相参而无碍，习之者视为岐而二之，此世人迷境……"这是说宋画工整，元画写意，二者应相参才能入妙。还说："十日一水，五日一石，造化之理。至静至深……作画尤须入古人法度中，纵横恣肆方能脱落时径，洗发新趣也"。这些说法都见识高妙，引人深思。下面是恽寿平关于花鸟画的相关画论：

笔墨本无情，不可使运笔墨者无情；作画在摄情，不可使鉴画者不生情。

古人论诗曰："诗罢有余地。"谓言简而意无穷也。如上官昭容称沈诗："不愁明月尽，还有夜珠来"是也。画之简者类是。东坡云："此竹数寸耳，有寻丈之势。"画之简者，不独有其势，而实有其理。

清如水碧，洁如霜露。轻贱世俗，独立高步。此仲长子《昌言》也。余谓画亦当时作此想。

作画须优入古人法度中，纵横恣肆，方能脱落时径，洗发新趣也。

余尝有诗题鲁得之竹云："倪迂画竹不似竹，鲁生下笔能破俗。"言画竹当有逸气也。

滕昌祐常于所居树竹石杞菊，名草异花，以资画趣。所作折枝花果，并拟诸生。余曩有抱瓮之愿，便于舍旁得隙地，编篱种花，吟啸其中。兴至抽毫，觉目前造物，皆吾粉本。庶几滕华之风。然若有妒之，至今未遂此缘。每拈笔写生，游目苔草，而不胜凝神耳。

南田篱下月季，较他本稍肥，花极丰腴，色丰态媚，不欲使芙蓉独霸霜国。予爱其意，能自华擅于零秋。戏为留照。

徐熙画牡丹，止于笔墨随意点定，略施丹粉，而神趣自足，亦犹写山水取意到。

东坡于月下画竹，文湖州见之大惊，盖得其意者，全乎天矣，不能复过矣。秃管戏拈一两折，生烟万状，灵气百变。

朱栏白雪夜香浮，即赵集贤夜月梨花。其气韵在点缀中，工力甚微不可学。古人之妙，在笔不到处。然但于不到处求之，古人之妙，又未必在是也。

近日写生家多宗余没骨花图，一变为秾丽俗习，以供时目。然传模既久，将为滥觞。余故亟称宋人澹雅一种，欲使脂粉华靡之态，复还本色。

余凡见管夫人画竹三四本，皆清逸绝尘。近从吴门见邵僧弥临本，亦略得意趣，犹有仲姬之风焉。半园唐孝廉所藏乌目山人临管夫人竹窝图卷，最为超逸，骎骎乎驾仲姬而上。僧弥，小巫耳。

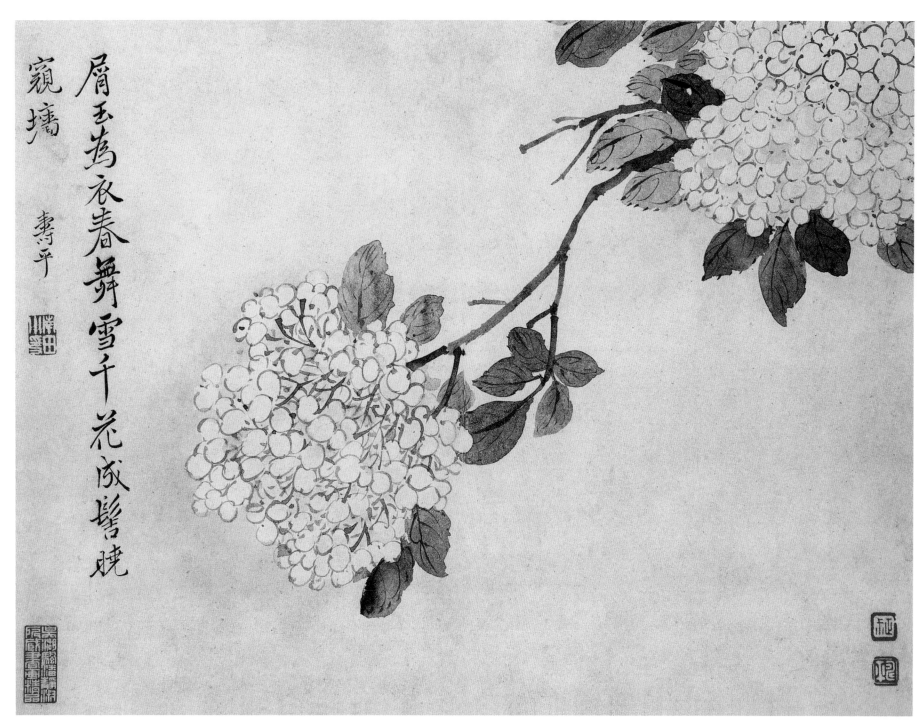

屑玉为衣春舞雪千花成髻晓窥墙

寿平

春花图册之一：绣球

屑玉为衣春舞雪，千花成髻晓窥墙。

绣球花用笔设色素雅，描绘形象生趣盎然，意态并佳。体现了恽寿平"没骨"花卉淡雅脱俗，绝无脂粉气的特色。

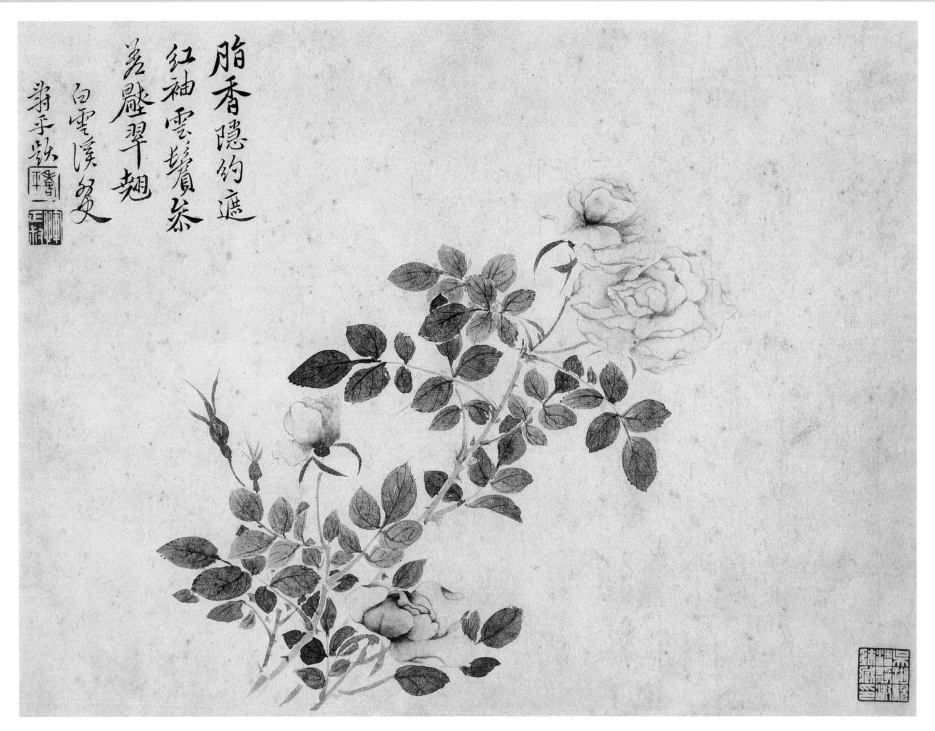

脂香隐约遮
红袖云鬟参
差压翠翘
白云溪貎
翁孚敔

春花图册之二：月季花

脂香隐约遮红袖，云鬟参差压翠翘。

　　本幅月季花用笔清灵飘逸，气息俊秀潇
洒，诗文和书法与其绘画相配，意境生动。

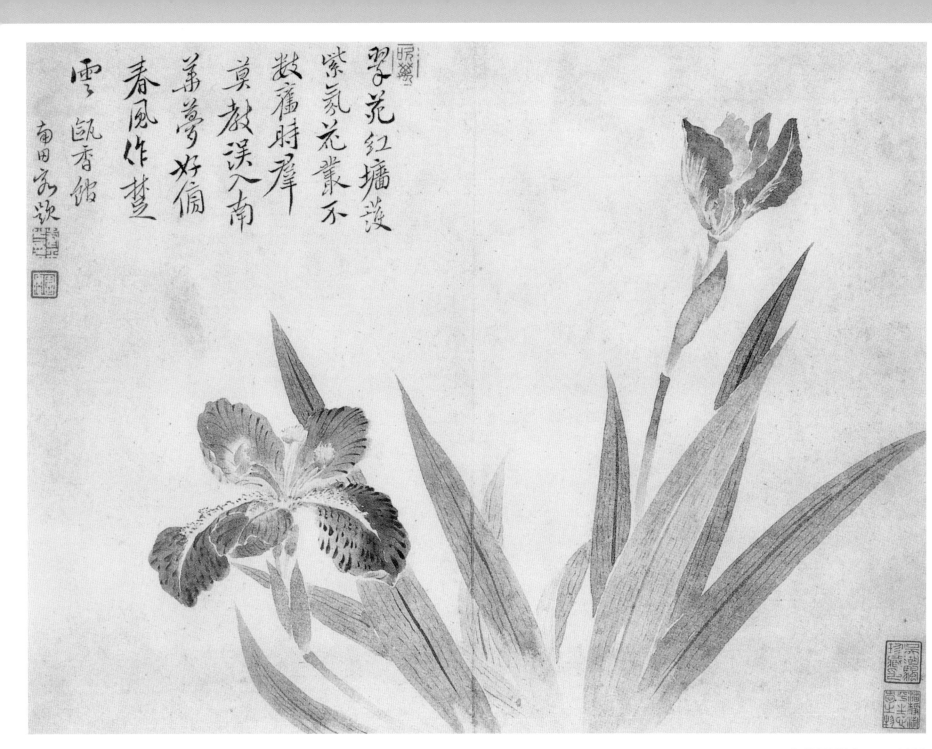

春花图册之三：剑兰

翠苑红墙护紫氛，花丛不数旧时群。

莫教误入南华梦，好傍春风作楚云。

以"没骨法"写画，纯以色、墨直接点染出形象。画面色彩明艳柔丽，景致生动。

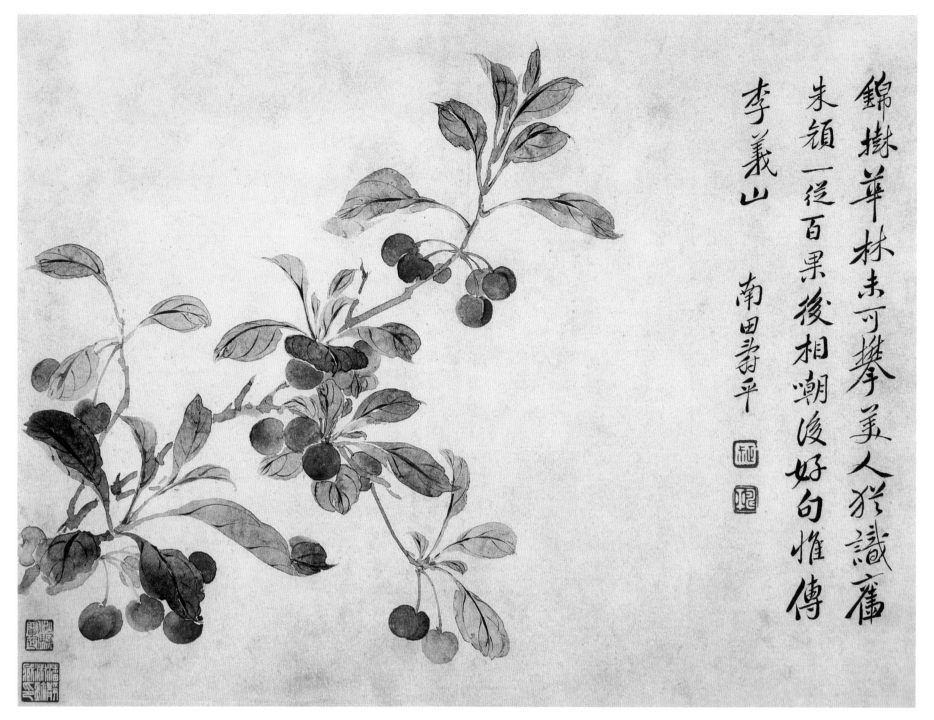

春花图册之四：樱桃

锦树华林未可攀，美人犹识旧朱颜。

一从百果相嘲后，好句惟传李义山。

本幅樱桃图枝、叶、花卉的阴阳向背描绘精准，用色厚实，生动地表现了樱桃的鲜活气息。

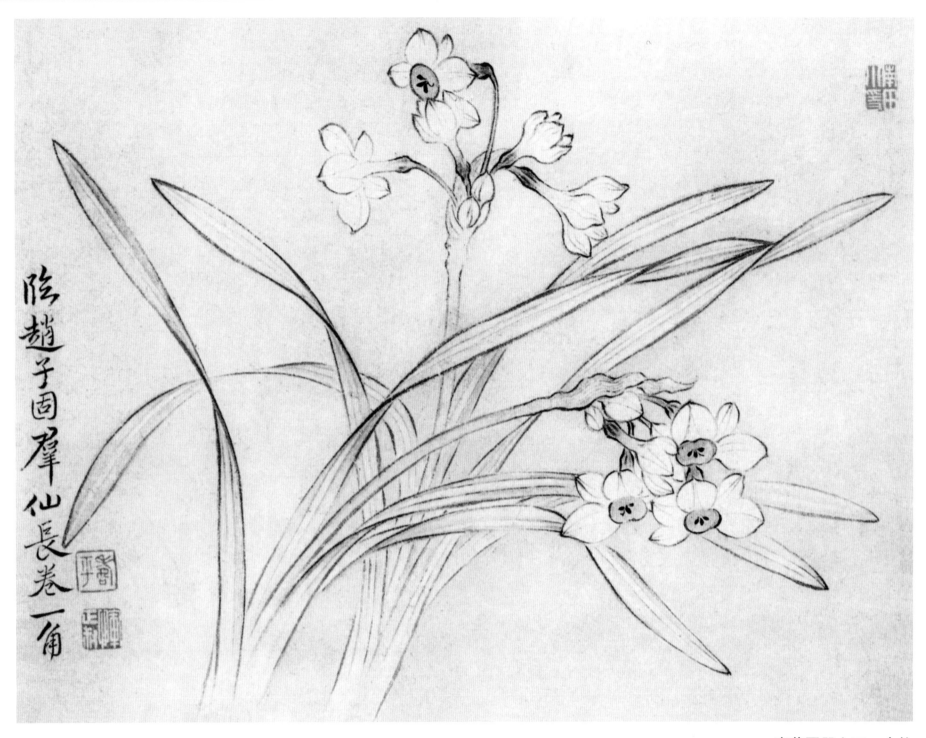

春花图册之五：水仙

拟赵子固群仙长卷一角

本幅水仙用赵子固的白描法，造型准确，用笔轻松飘逸，很好地表现了水仙的姿态。

花卉图

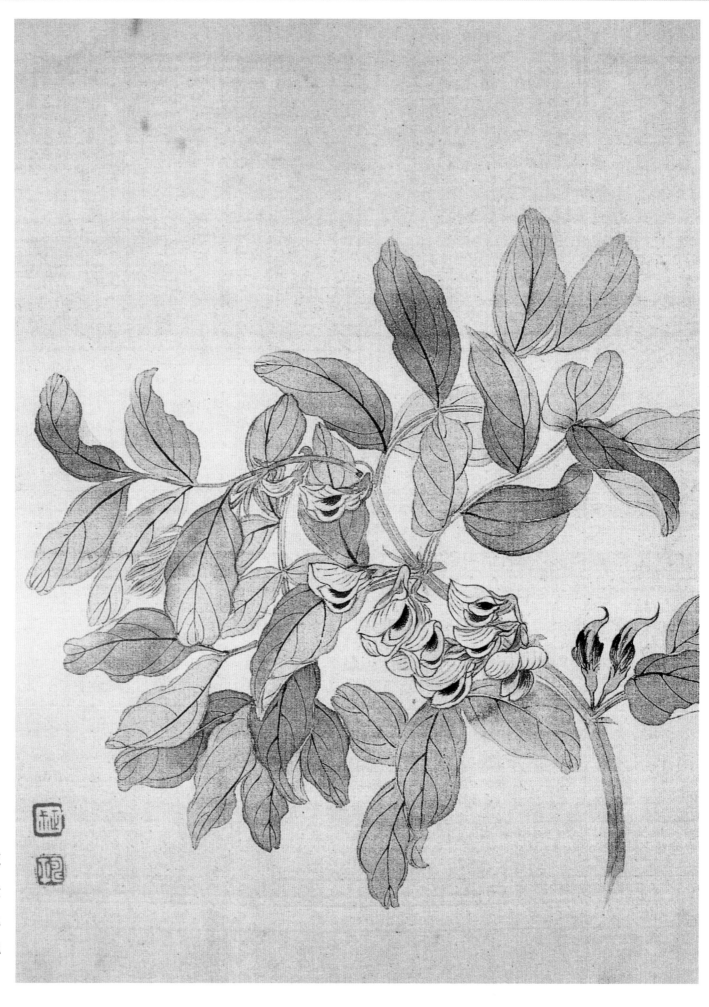

花卉图册之一：蚕豆花

　　本图所绘蚕豆花意态并佳，生趣盎然，设色素雅。全图淡雅脱俗，绝无脂粉气。

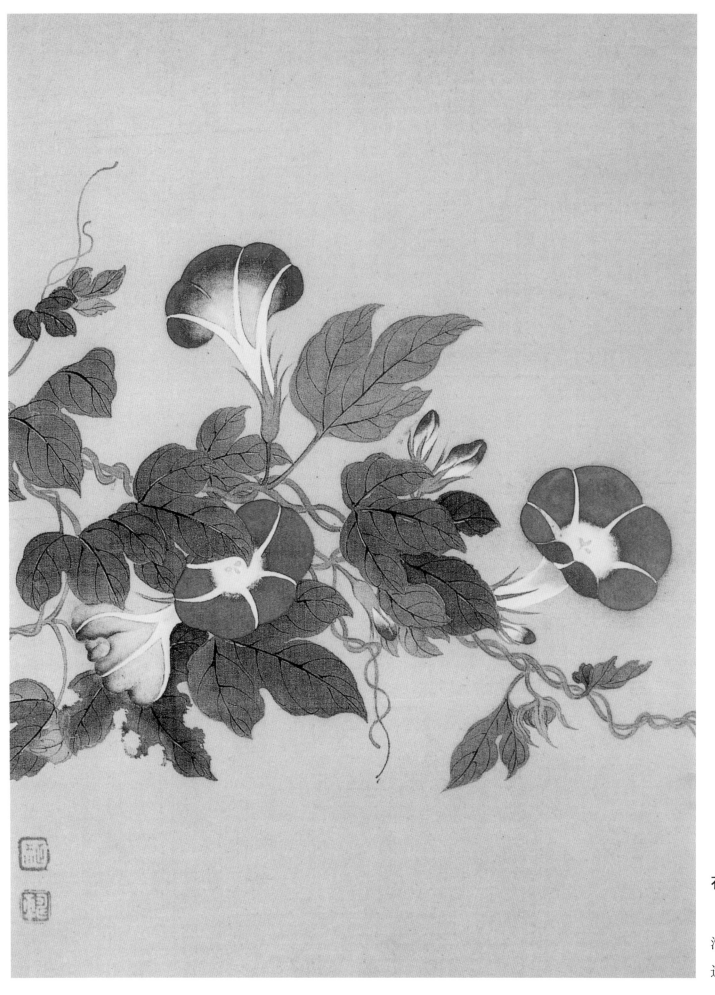

花卉图册之二：牵牛花

　　用笔较工整细秀，设色
清淡，虽略显拘谨，但颇能传
达牵牛花秀润娇艳的清致。

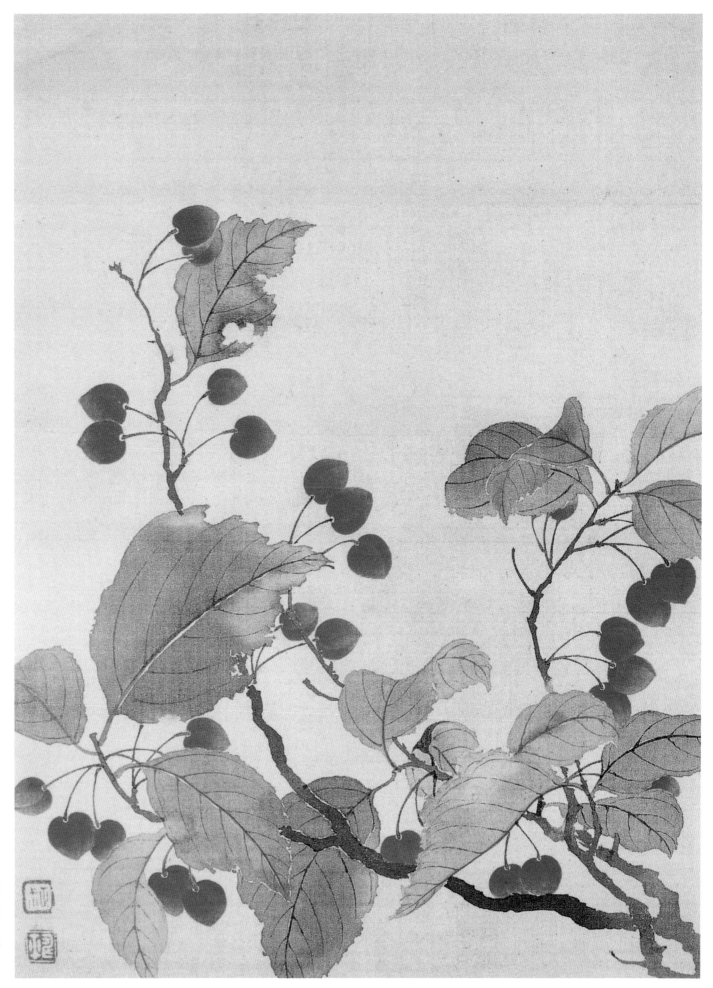

花卉图册之三：樱桃

　　表现花卉的娇嫩生动，没有僵滞迟涩之感，用色堪称一绝，重而不俗，艳而不妖，轻则不显轻薄，配搭协调，恰到好处。

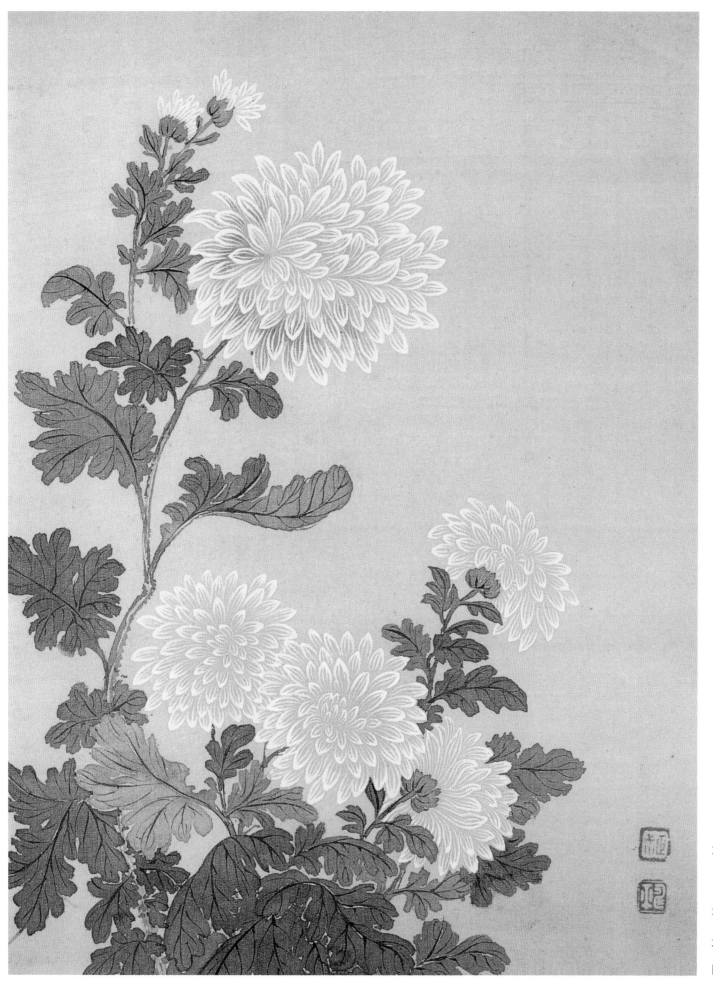

花卉图册之四：菊花

　　这幅菊花图造型典雅，神情骨秀，色泽润藉，笔法俊逸，意境幽淡，一派明丽清新的感觉

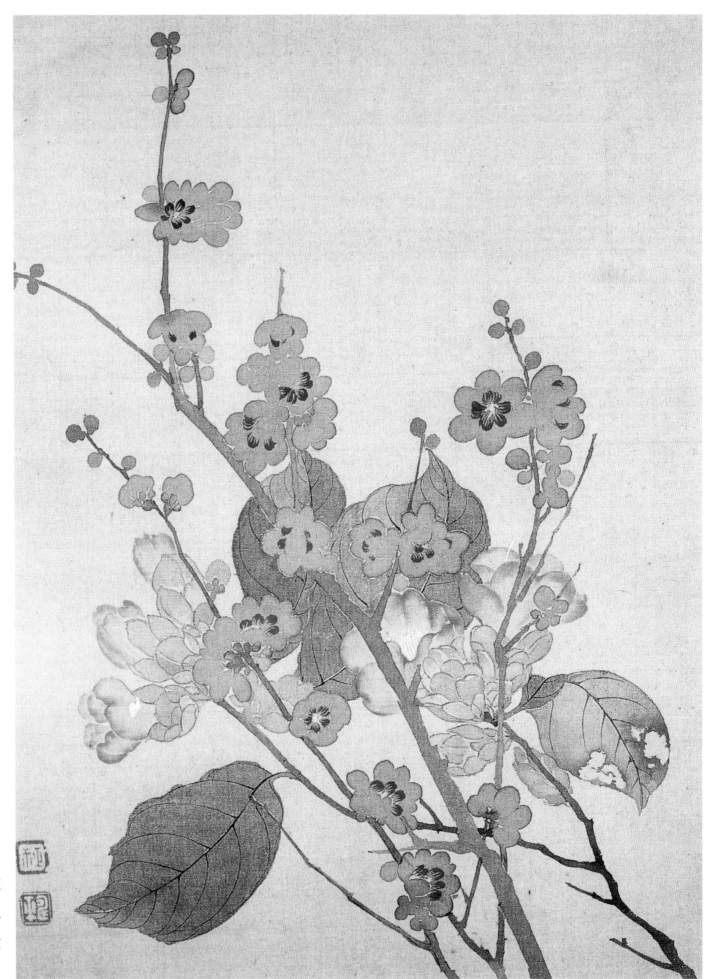

花卉图册之五：梅花

所谓梅花，花卉
比较苍劲放逸，但又不
失规矩和秀润之致。

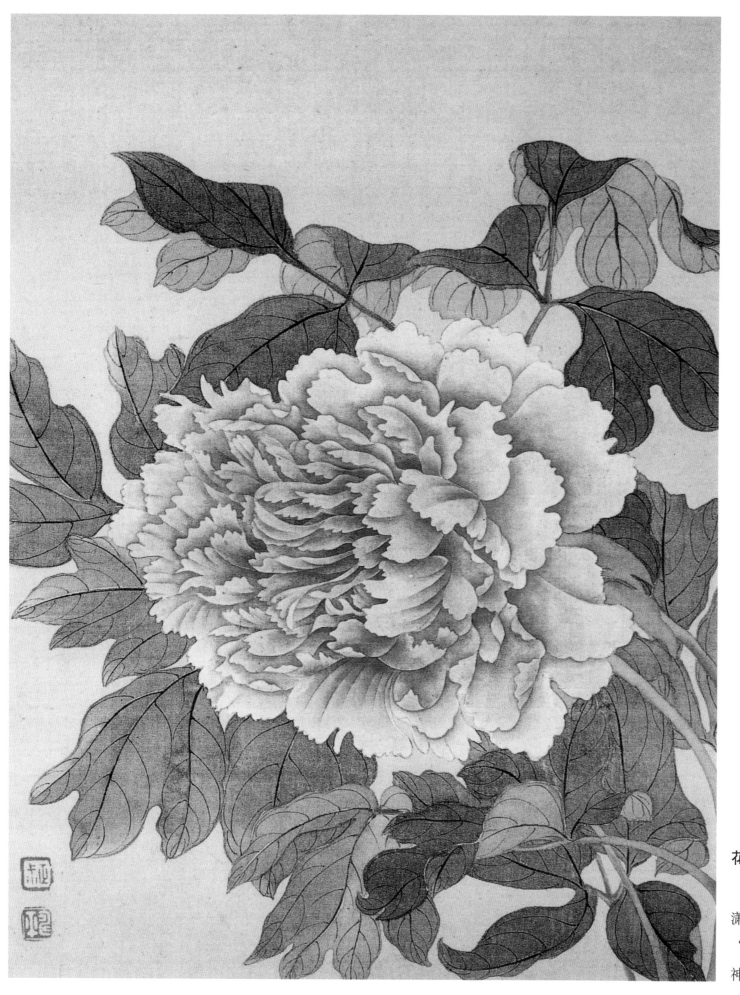

花卉图册之六：牡丹

　　牡丹盛放，运笔飘逸
潇洒，勾勒细腻，达到了
"维能极似，乃称与花传
神"的形神皆备的境界。

15

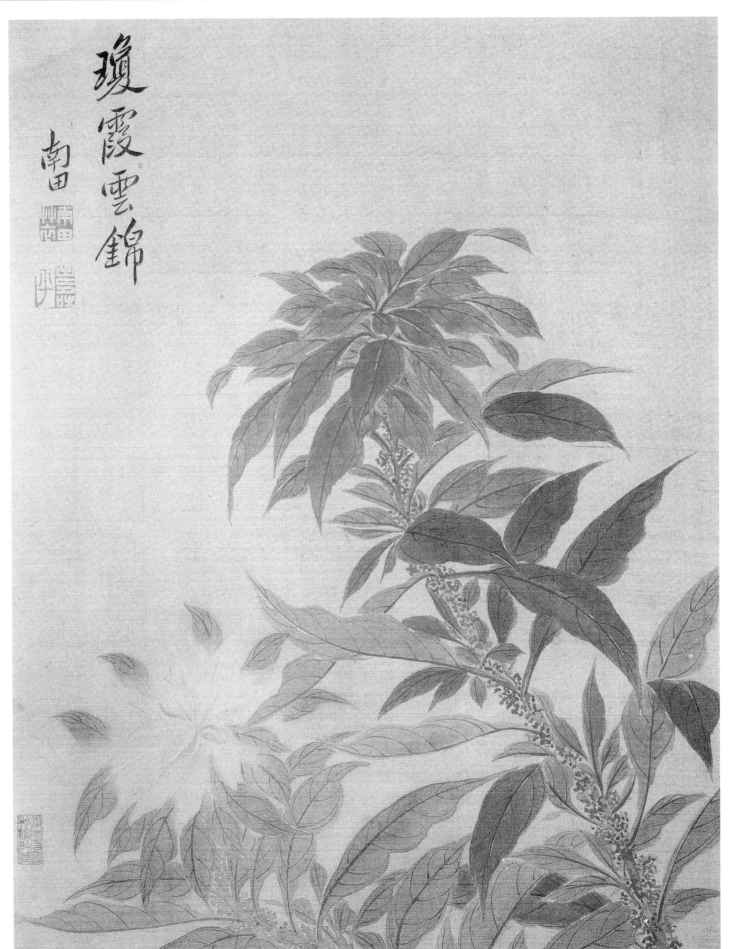

瓊霞雲錦
南田

花卉图册之七：雁来红

琼霞云锦

　　将雁来红比喻成天上的红霞、美丽的彩云。绘雁来红两枝，一高一低。在高低两株雁来红中，高者红叶簇簇，低者绿叶渐黄，无论构图或色彩方面都非常丰富，艳丽夺目。

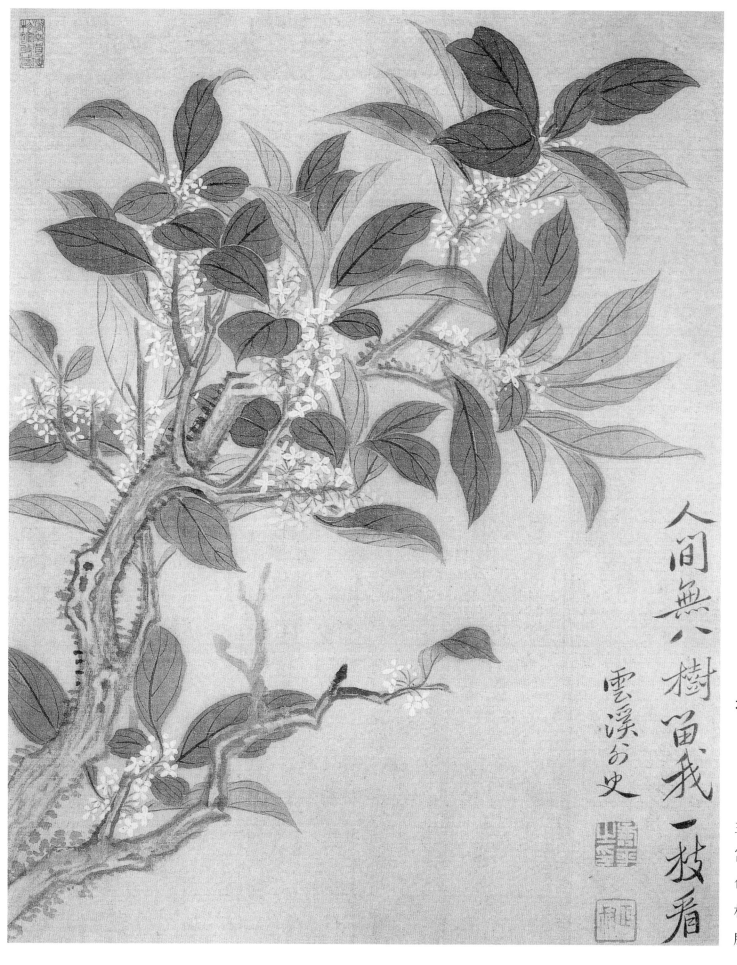

人間無八樹留我一枝看

雲溪小史

花卉图册之八：桂枝

人间无八树，

留我一枝看。

　　所画的这一折桂枝，主干苍劲屈挺，枝干健拔而富韧性，干枝穿插有序，敷色纯朴素雅，笔墨粗细浓淡相宜。久观之似能感受到一股扑鼻的桂花香。

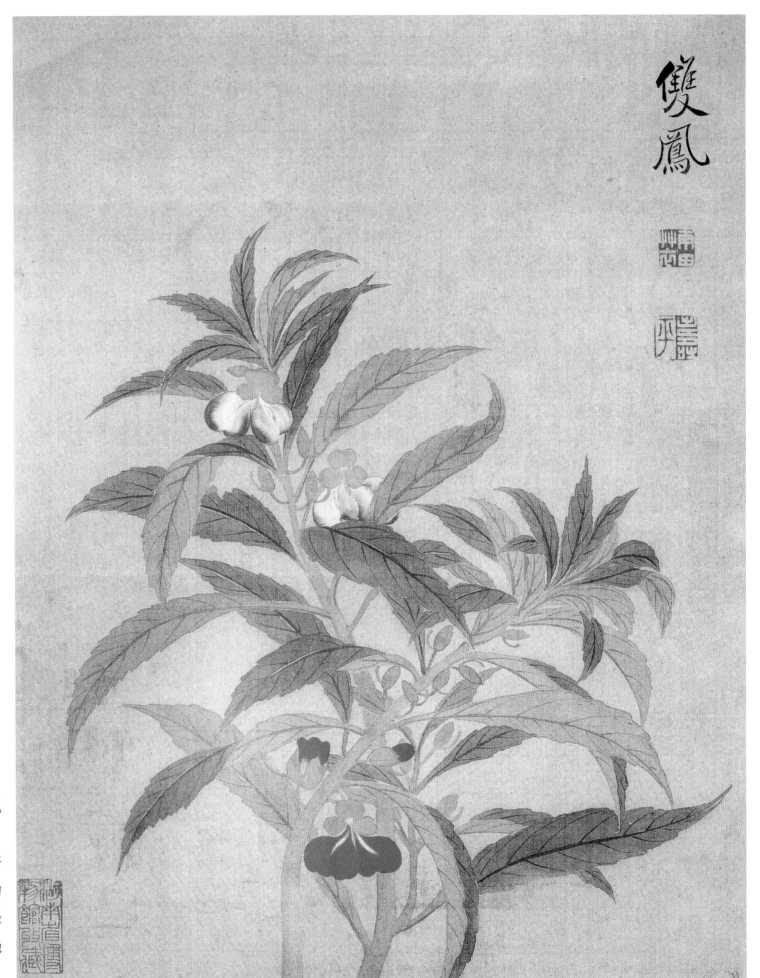

花卉图册之九：双凤

 两株交复穿插的凤仙花，一枝开红色花，另一枝开紫色花。盛开的花向下垂着，含苞的花向上仰着。枝杆上绿叶茂密，更衬花朵的艳丽多姿。

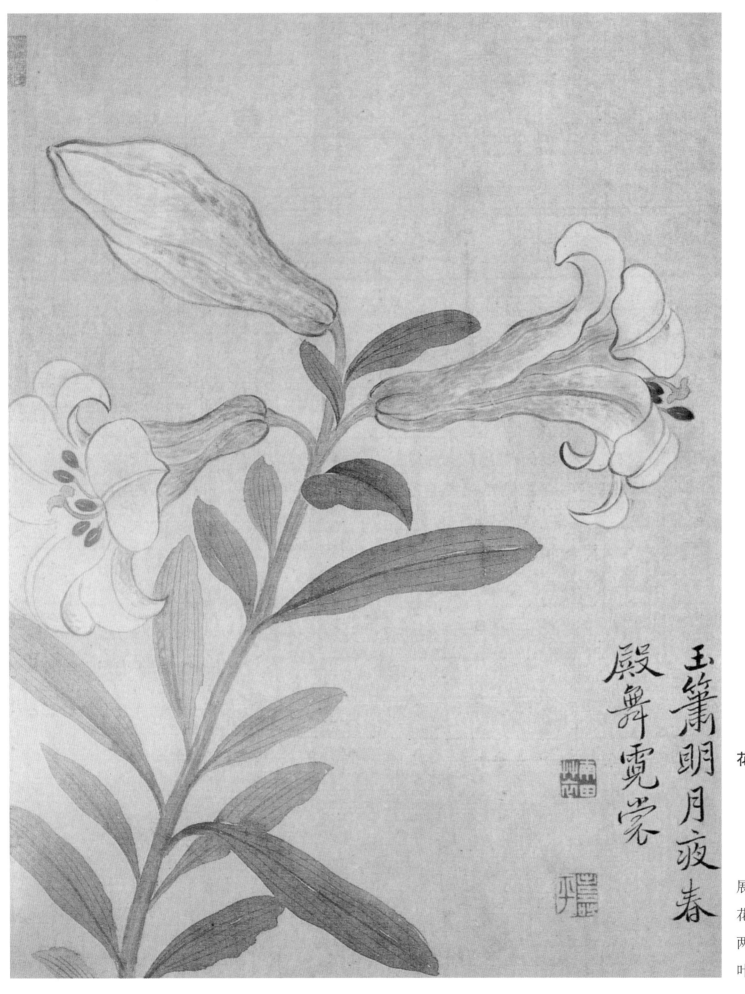

玉簫明月夜春
殿舞霓裳

花卉图册之十：山矾

　　玉箫明月夜，

　　春殿舞霓裳。

　　该图笔致秀劲，迎面
展开的是两朵背向对开的
花，还有一苞欲放，昂立于
两花之中，相对而生的绿
叶，脉络清晰。

19

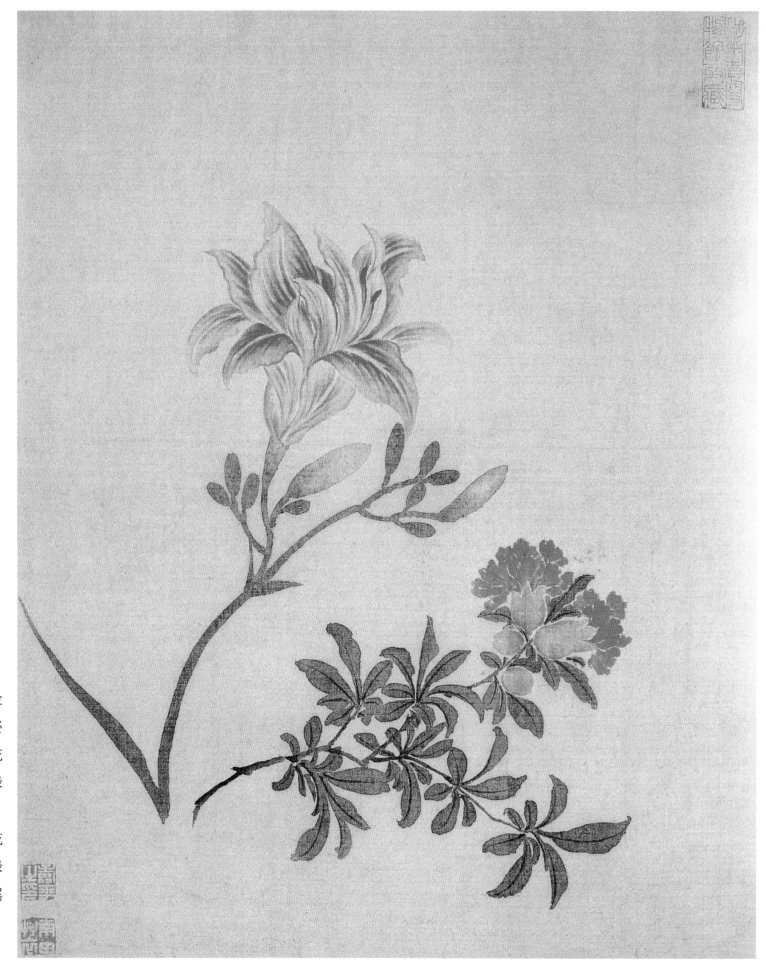

花卉图册之十一：萱草石榴

　　绘折枝石榴与金萱各一，二花各显姿媚，互不相连。石榴花开两朵，两颗花蕾为绿叶所簇拥，绿中有红。金萱一朵盛开，数个花苞待放，花黄透红，绿叶相伴，似在迎风摇曳。其色调纯正俏丽，运笔滋润俊逸。

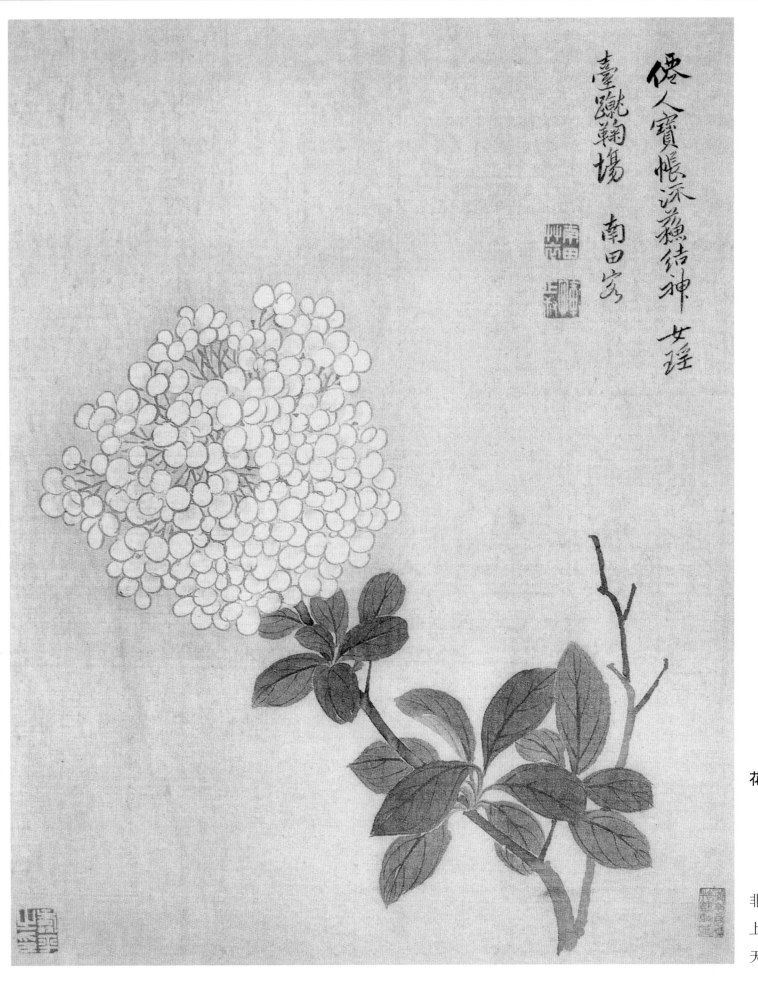

仙人寶帳流蘇結　神女
瑤臺蹴鞠場　南田客

花卉图册之十二：绣球

仙人宝帐流苏结，
神女瑶台蹴鞠场。

图中素雅洁净的花团
非常优美，它既像仙人宝帐
上精美的"流苏结"，又似
天宫中仙女们游戏的皮球。

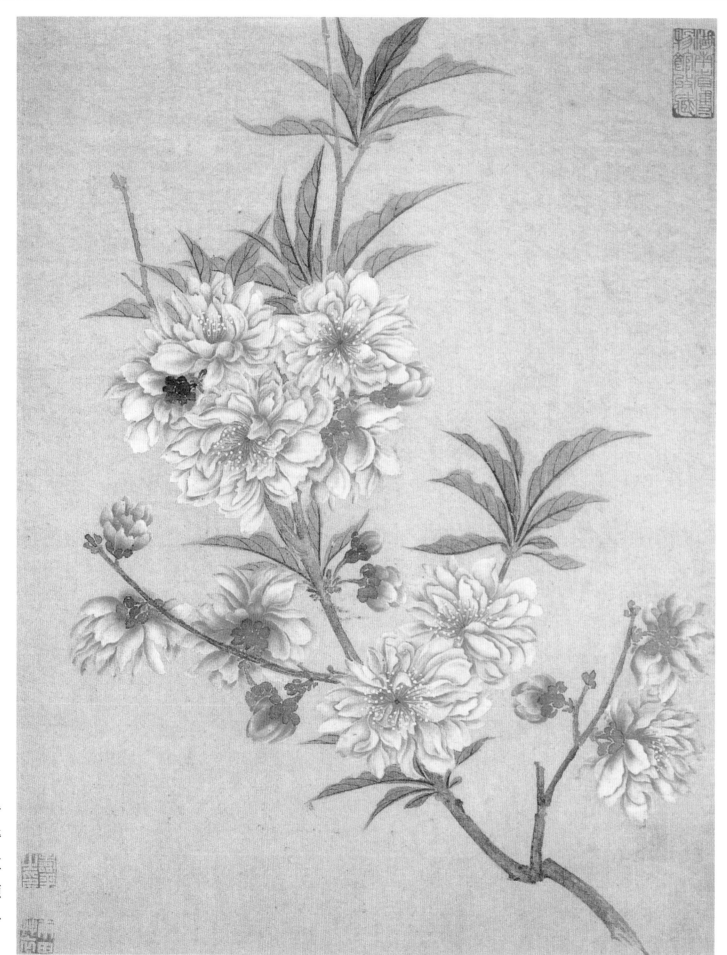

花卉图册之十三：桃花

其构图是取桃树一枝，桃枝上的花有盛开的，有半开的，还有含苞欲放的，姿态各异，多瓣的花儿呈粉红色，树叶嫩绿。其造型新颖设色典雅，独特的境意，予人以春意盎然之感。

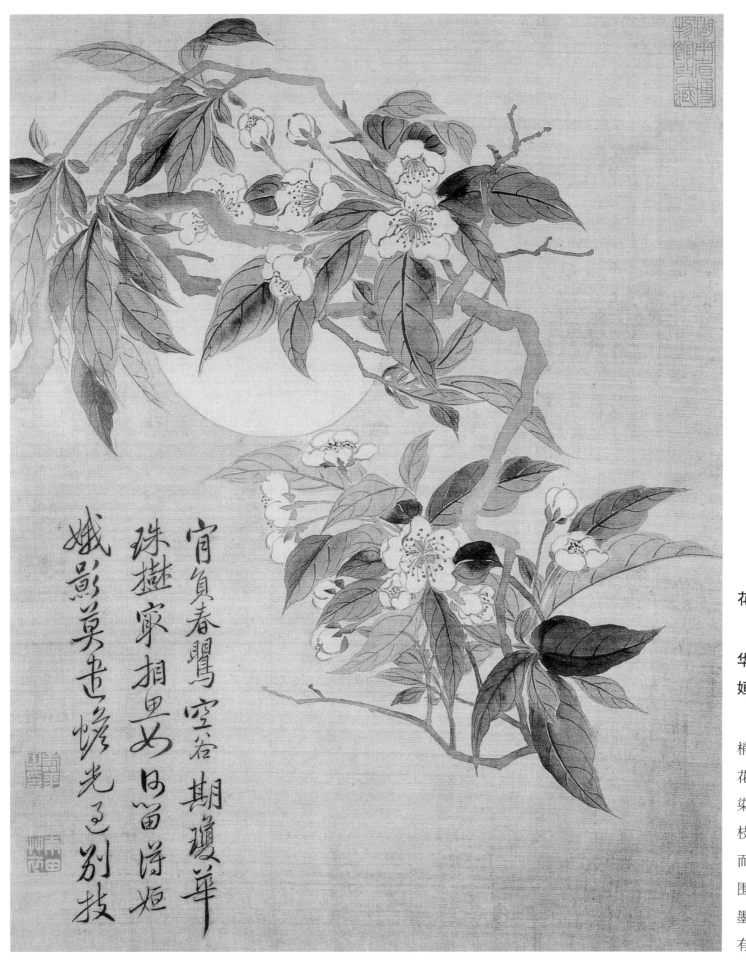

花卉图册之十四：梨花

闲负春莺空谷期，琼华珠树最相思。如何留得姮娥影，莫遣蟾光过别枝。

构图取自上而下的梨梢一枝，枝头梨花簇簇，花蕊、花瓣皆用淡墨勾点稍染而成。周围簇拥的树叶树枝，以浓淡不一的墨色勾染而就。背景是圆月，月儿周围用淡淡的青色渲染。其笔墨秀逸细润，妙趣横生，具有清新静谧的境界。

花卉图册之十五：水仙
拟赵子固法

　　水仙法元人赵孟坚的白描笔韵，叶片用笔富于急迟、粗细、顿折诸变化，花儿或仰或俯，或张或合，亦变化多端。全图不刻意求工、求似，唯求自然天趣，揭示出恽寿平一向所追求的平淡超逸的审美意趣。

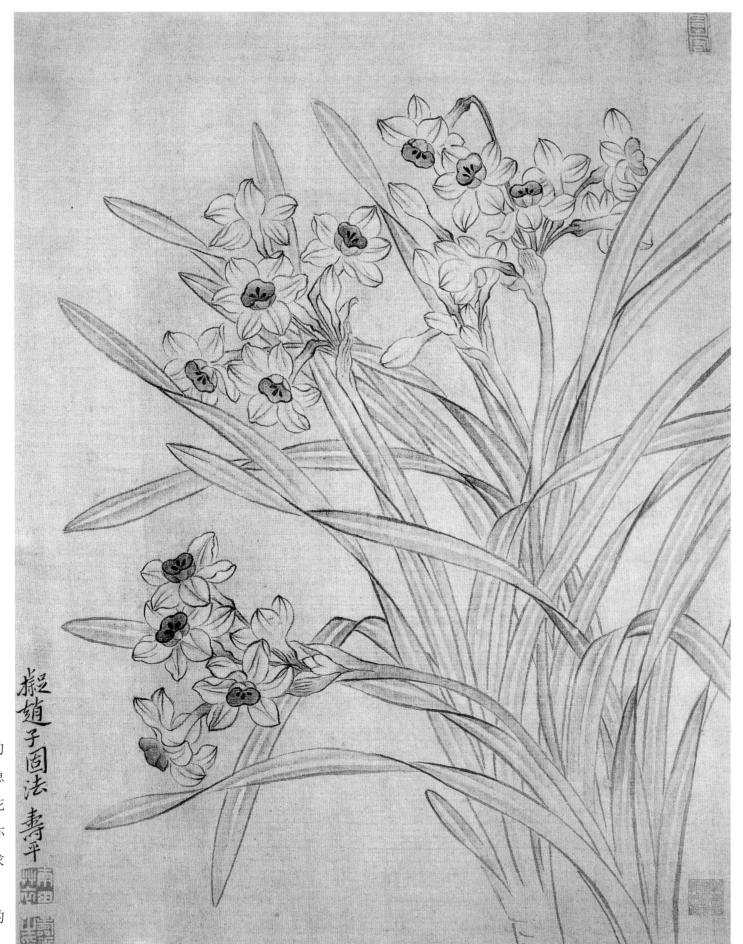

拟赵子固法 寿平

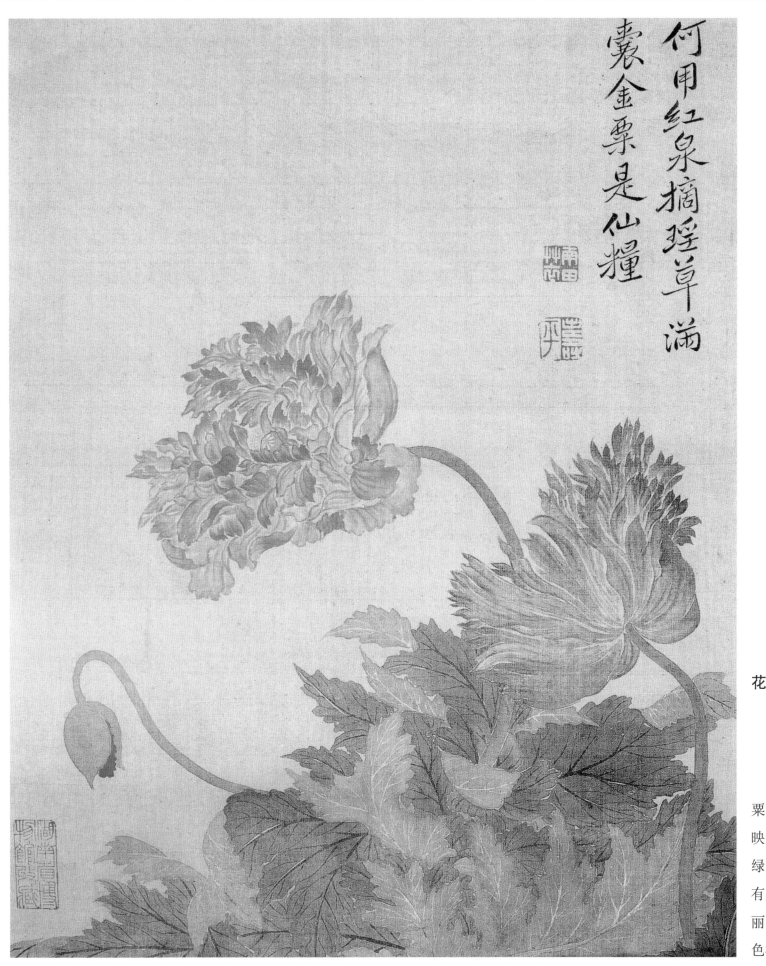

何用红泉摘瑶草满
囊金粟是仙粮

花卉图册之十六：金粟

何用红泉摘瑶草，

满囊金粟是仙粮。

画面为两朵盛开的金粟花，一紫一红，正反相映，还有一枝含苞欲放。绿叶团团簇拥，向背浓淡有别。笔法细致，设色艳丽。作者笔下金粟花的姿色极为迷人。

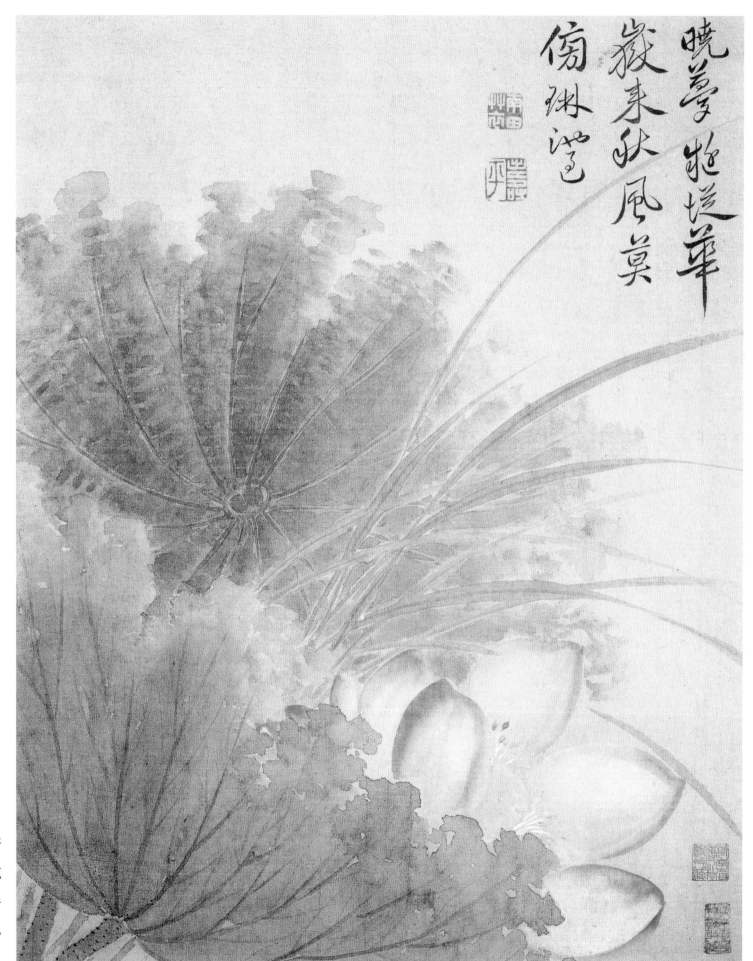

晓梦疑从华岳来，秋风莫傍琳池过。衡琳池笔

花卉图册之十七：荷花

　　晓梦疑从华岳来，
秋风莫傍琳池过。

　　该画描绘了一茎新
荷凌空而出，盛放的花
瓣娇艳动人，与凋残半
枯的荷叶以及枯槁无色
的莲蓬形成鲜明对比。

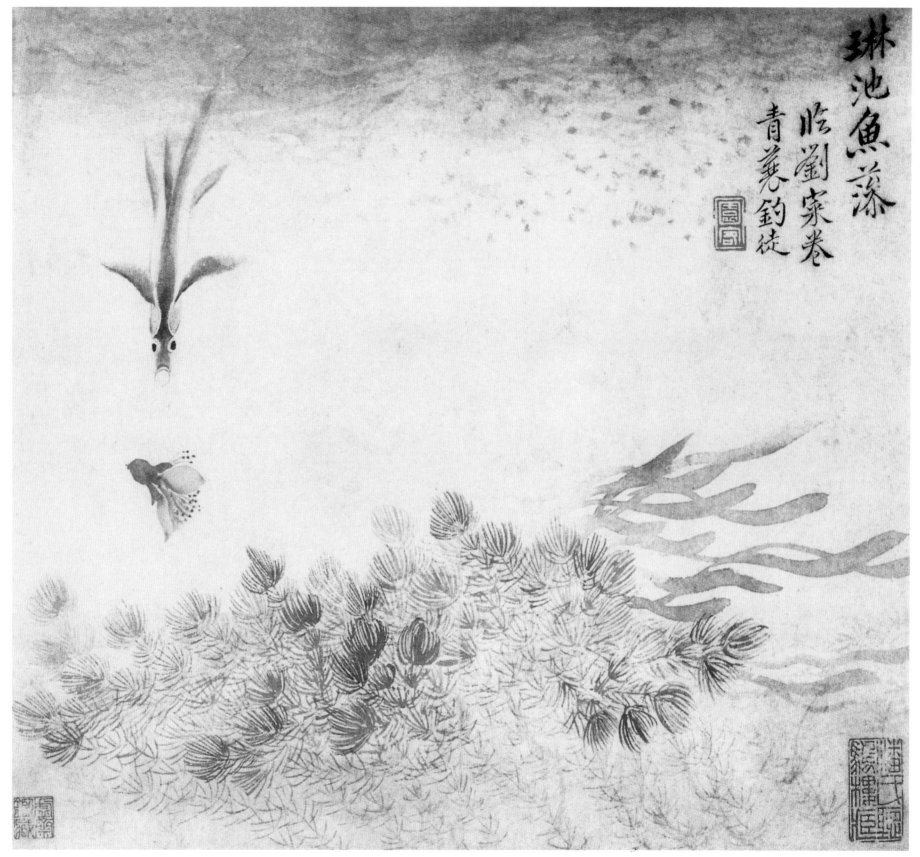

琳池魚藻
臨劉寀卷
青羗釣徒

花卉图册之十八：琳池鱼藻

游鱼、荇藻均运用"没骨法"，运笔细腻入神，构图空
阔，虚实相应，表现出一种清幽意境。

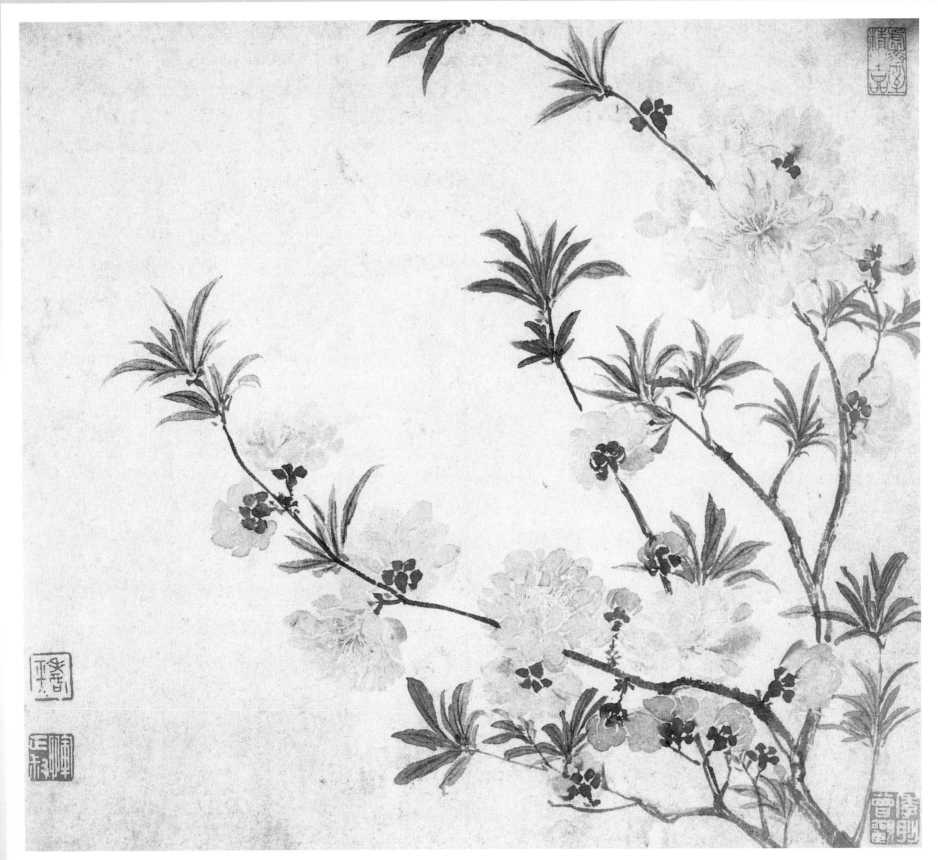

花卉图册之十九

以"没骨法"写画，纯以色、墨直接
点染出形象。画作既具工笔花鸟的形态逼
真之状，又显写意花鸟的生动传神之魂。

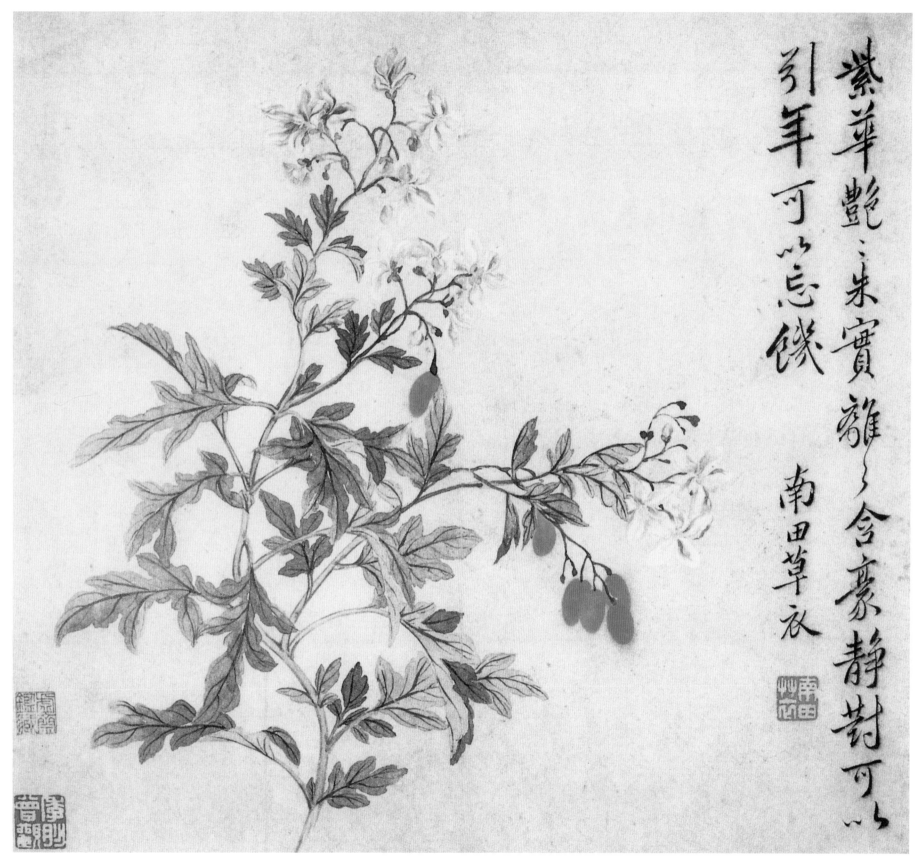

紫華艷艷，朱實離離，含豪靜對可以引年可以忘餒 南田草衣

花卉图册之二十

紫华艳艳，朱实离离，含豪静对，可以引年，可以忘饥。

绿色枝条上缀有红色果实和白色花瓣，清丽生动，笔法洒脱，观之令人忘饥。

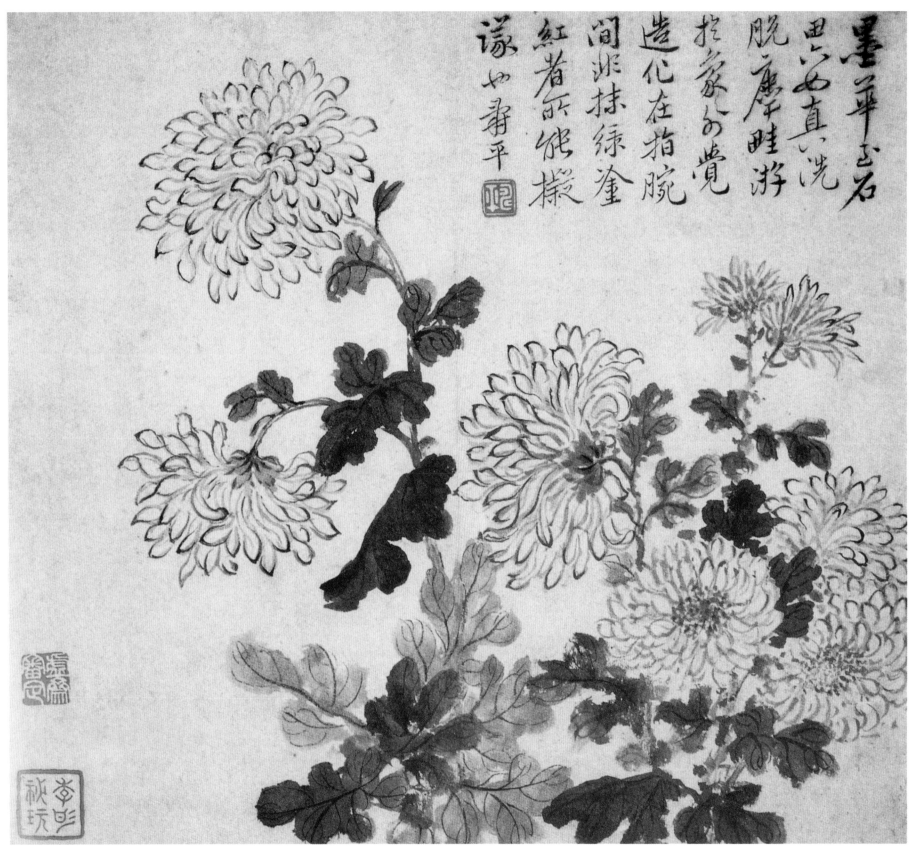

墨华至石田、六如，真洗脱尘畦，游于象外，
觉造化在指腕间，非抹绿涂红者所能拟议也。

花卉图册之二十一

墨华至石田、六如，真洗脱尘畦，游于象外，
觉造化在指腕间，非抹绿涂红者所能拟议也。

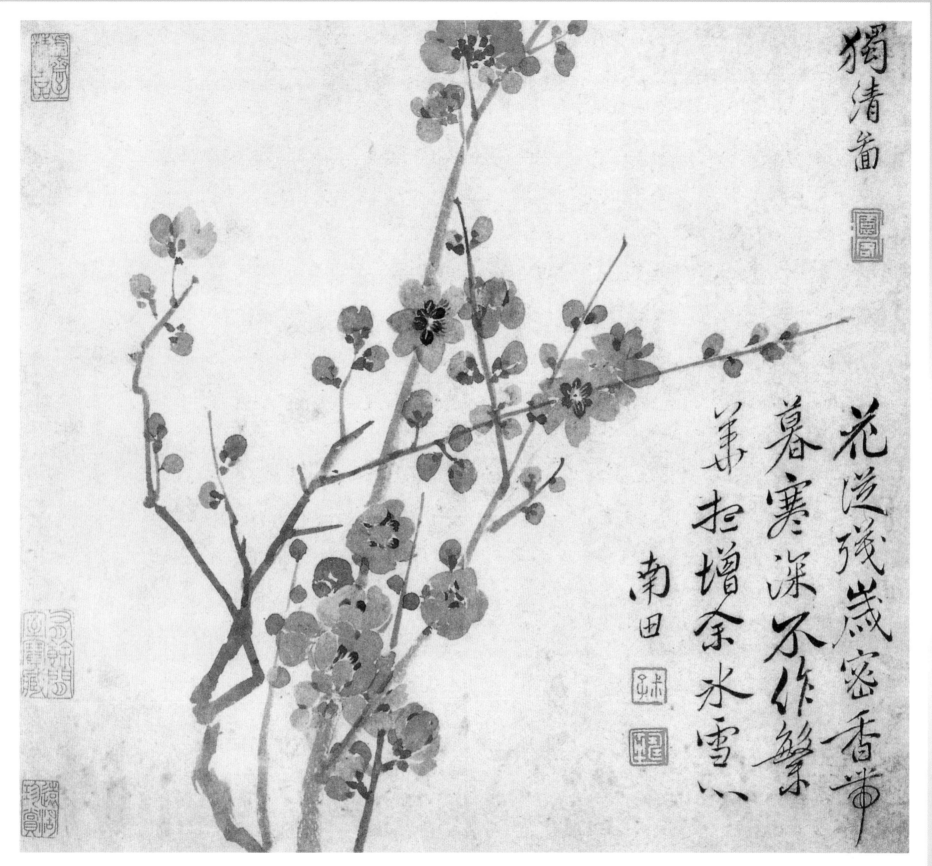

花从残岁密，香带暮寒深，不作繁华想，增余冰雪心。

花卉图册之二十二：独清图

此图以淡花青晕染绢地，烘托梅花的花色。梅树苍干繁枝，横斜取势，其花瓣法南宋扬无咎的画法，即以墨笔圈线为瓣，线条雅秀雄健，勾勒出花之勃勃生机。

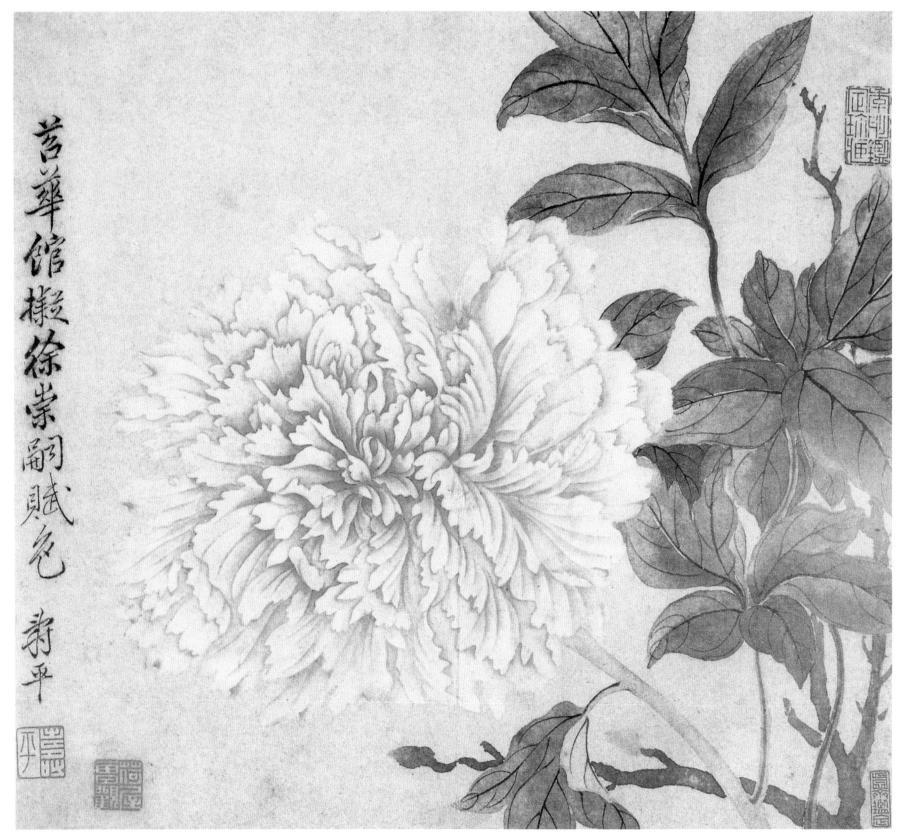

花卉图册之二十三：拟徐崇嗣赋色

　　造型典雅，牡丹雍容华美，枝叶舒展婀娜；神情骨秀，色泽润藉，笔法俊逸，意境幽淡，一派明丽清新之感。秦祖永评价恽寿平的画"花卉斟酌古个，以北宋徐崇嗣为归，一洗时习，独开生面，为写生正派"，"比之天仙化人，不食人间烟火，列为逸品"。中国画分品第来论画，以逸品为最高。

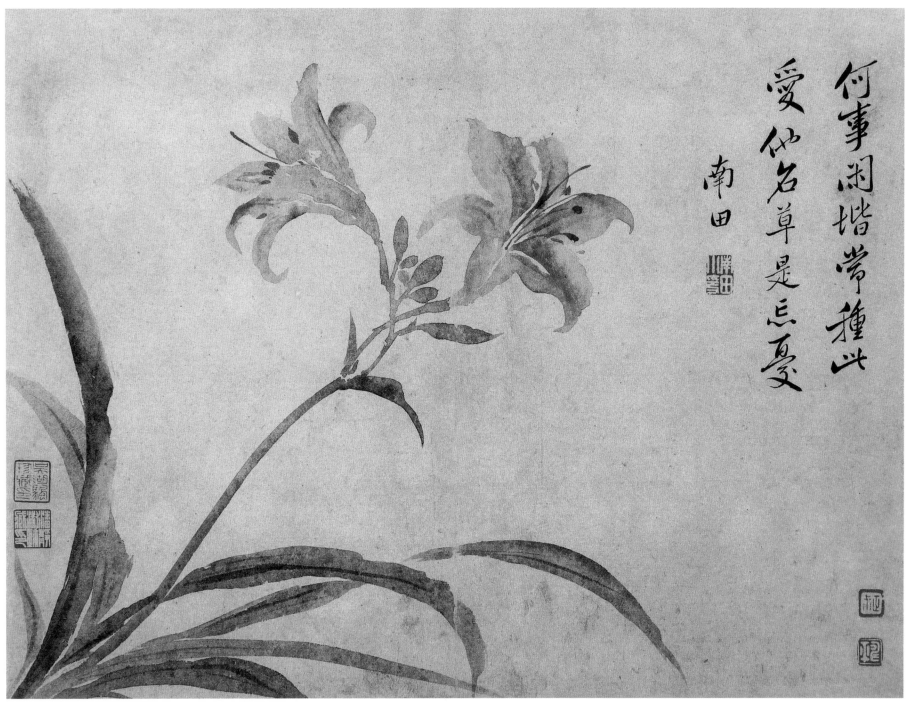

何事闲堦常種此
愛仙名草是忘憂

南田

萱草

何事闲阶常种此，爱仙名草是忘忧。

画幅构图简单，萱草花色彩丰富，有红、白、粉、黄，再以绿色的花叶统合全画的色调。

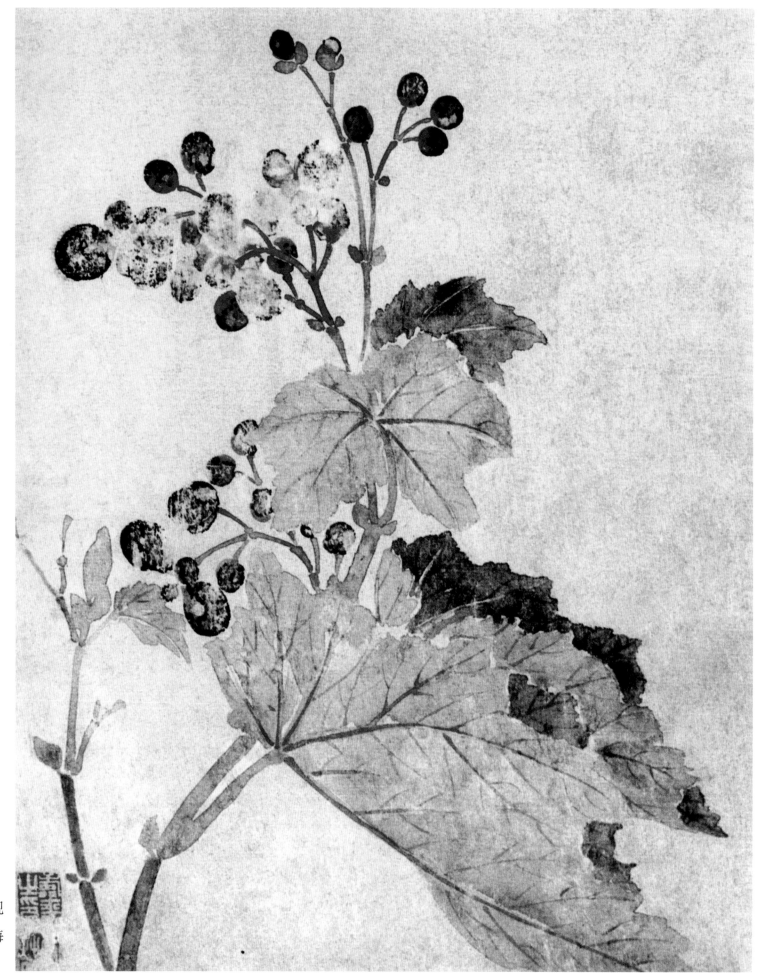

秋海棠

以活泼多变的表现技法成功地展示出秋海棠暗香浮动的美感。

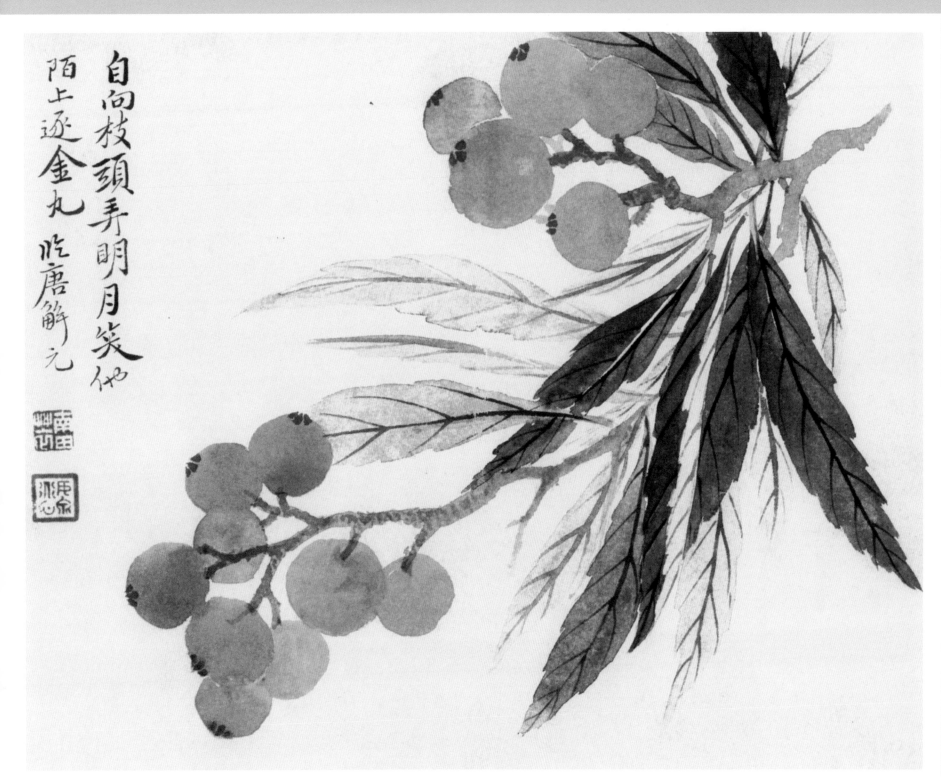

自向枝头弄明月，笑他陌上逐金丸。

枇杷

自向枝头弄明月，笑他陌上逐金丸。

巧妙运用水、粉等技法画枇杷及其枝干、叶，色泽典雅，笔致俊逸。

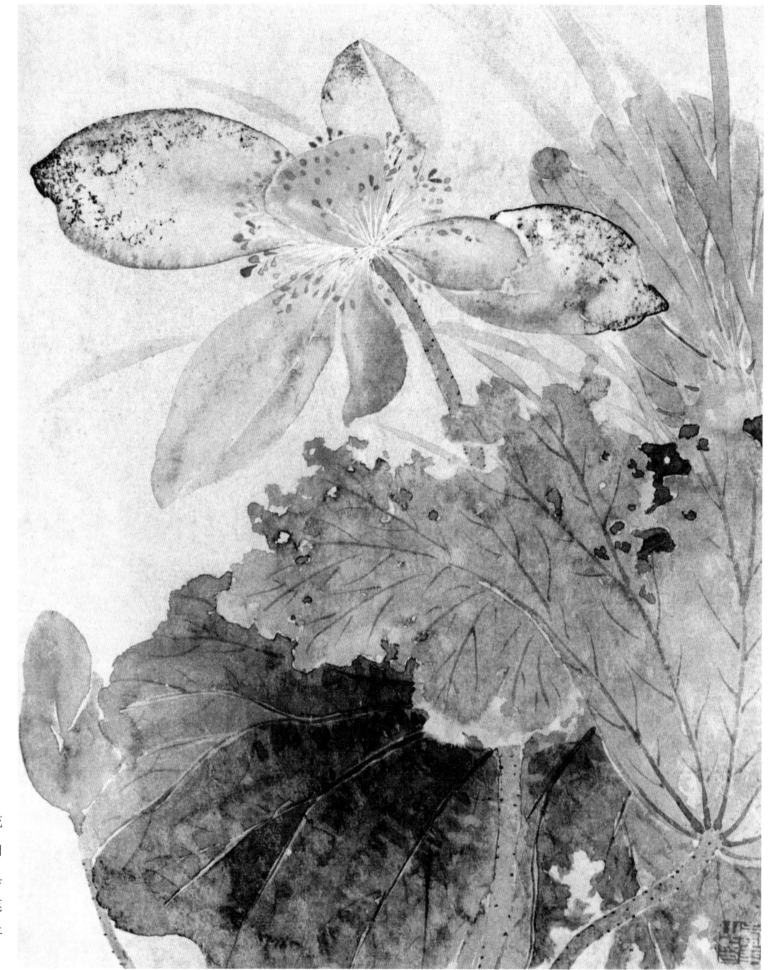

荷花

　　精准掌握荷花枝、叶、花卉的阴阳向背之外，用色厚实又具透明感，表现出其对笔墨的控制能力，及其平静的心灵气度。

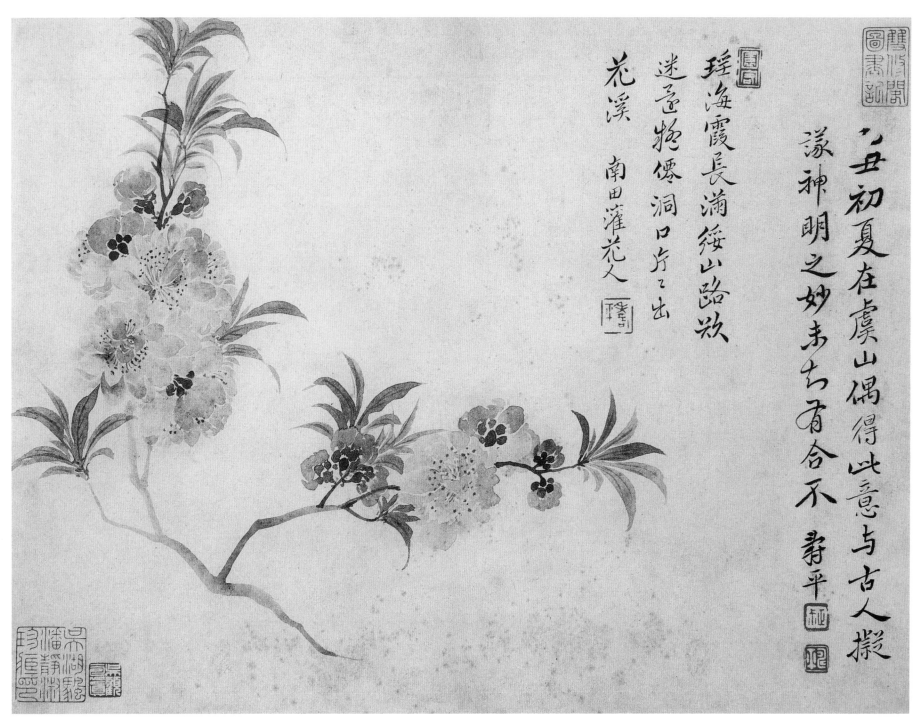

瑶海霞长满，绥山路欲迷。还疑仙洞口，片片出花溪。

桃花图

瑶海霞长满，绥山路欲迷。还疑仙洞口，片片出花溪。

图绘一花团锦簇的折枝桃花斜入画面。笔法轻快疏秀，设色淡雅清丽，充分体现了以"没骨法"点染物象的独特魅力，不仅表现出花之媚，叶之柔，同时表现出春光下桃花含烟带雾、"习习香薰薄薄烟"的诗意。

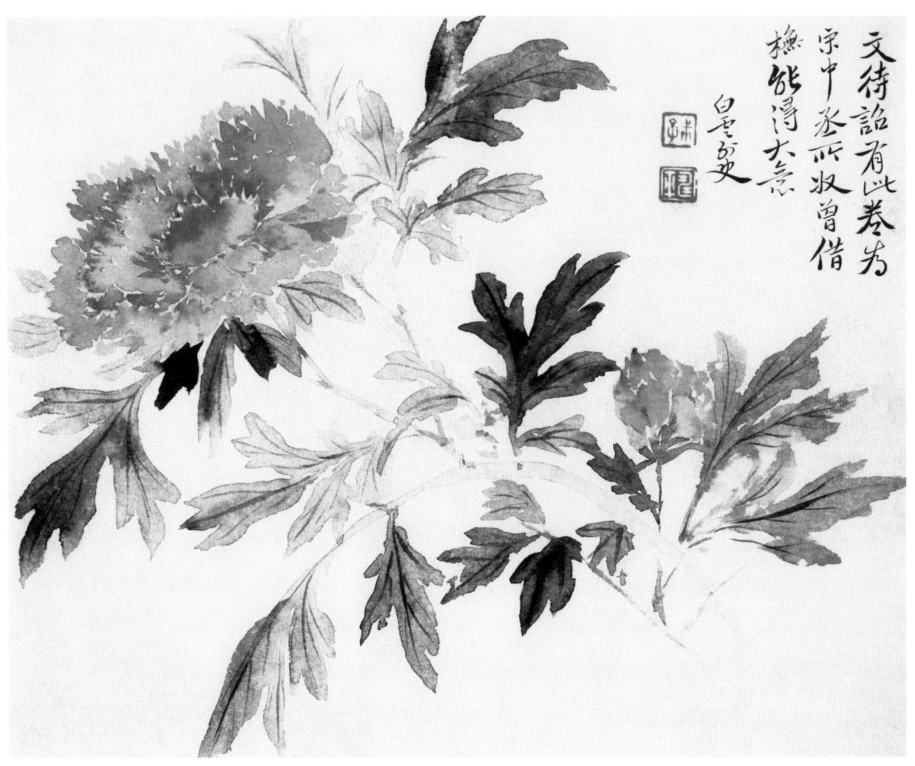

芍药图

　　此图充分展现了恽寿平没骨花卉的技法特点，单纯用
色彩直接晕染而成。巧妙运用水、粉等技法，将盛开或即
将盛开的花朵之姿表现得非常真切和微妙。整个画面明丽
清新，色泽典雅，笔致俊逸，意境幽淡。

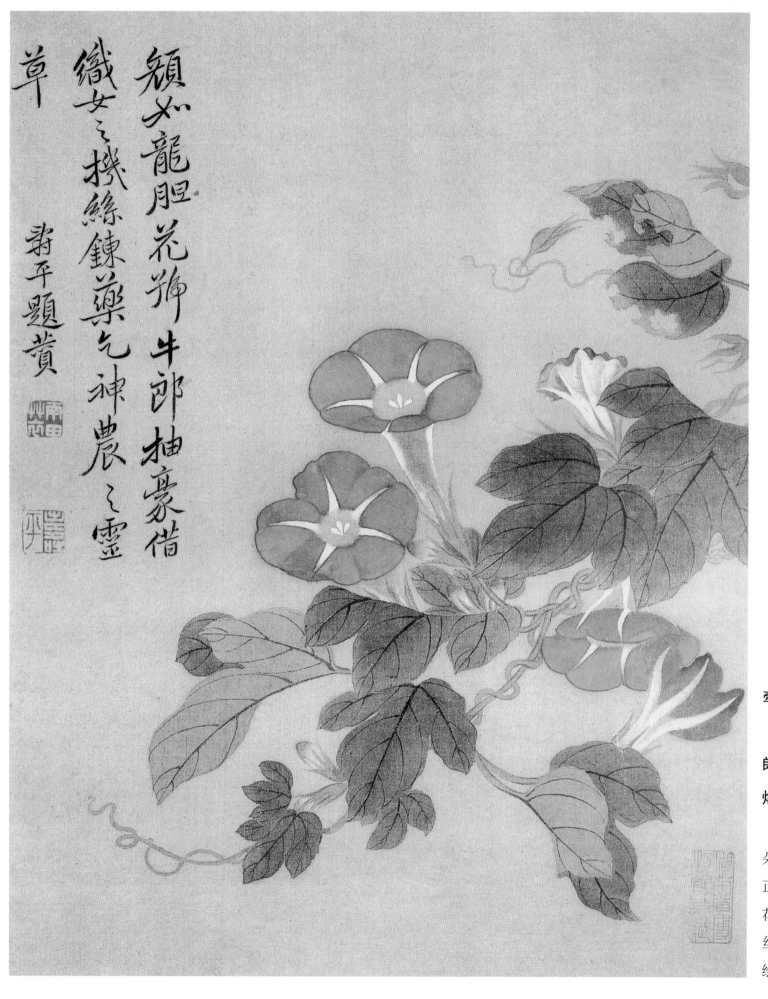

颜如龍胆花猴牛郎抽豪借
织女之機絲鍊藥气神農之靈
草

翥平題賞

牵牛花图

颜如龙胆，花号牛
郎。抽豪借织女之机丝，
炼药乞神农之灵草。

这一丛牵牛花，花
朵姿态各异，或仰、或
正、或侧、或垂、或背，
花苞数个，蓝花白蒂，牵
丝绿叶。其用笔秀逸，所
绘牵牛自然可亲。

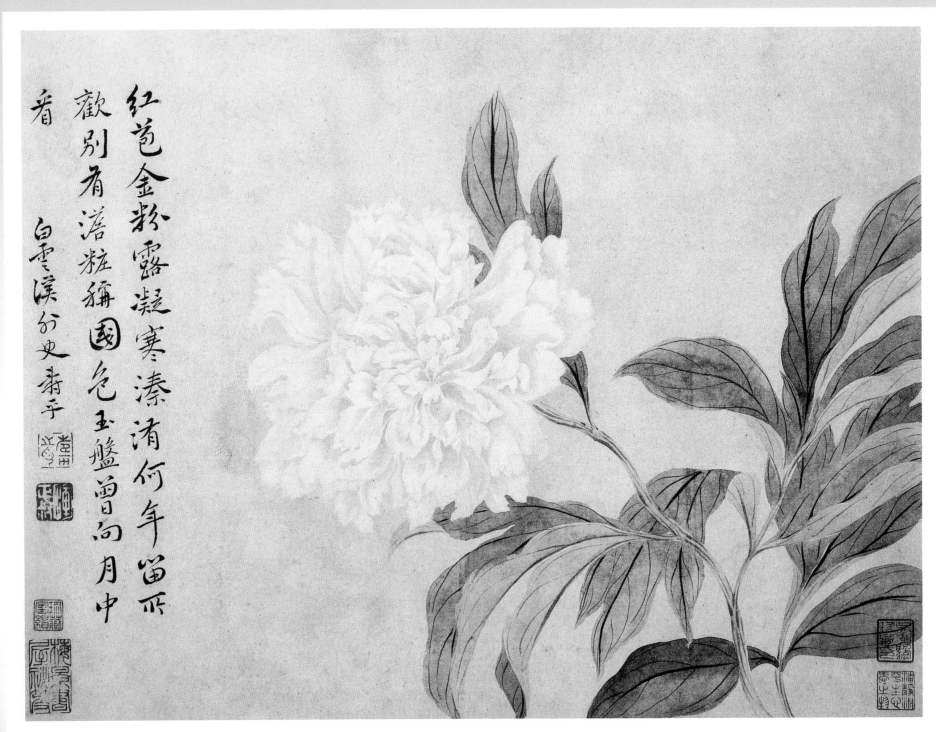

红苞金粉露凝寒，溱洧何年留所欢。
别有澹粧称国色，玉盘曾向月中看
白雲溪钓史秀子

芍药图

　　红苞金粉露凝寒，溱洧何年留所欢。

　　别有澹妆称国色，玉盘曾向月中看。

　　白色的芍药清新无比，枝叶舒展婀娜，造型精准，意境清新雅逸。

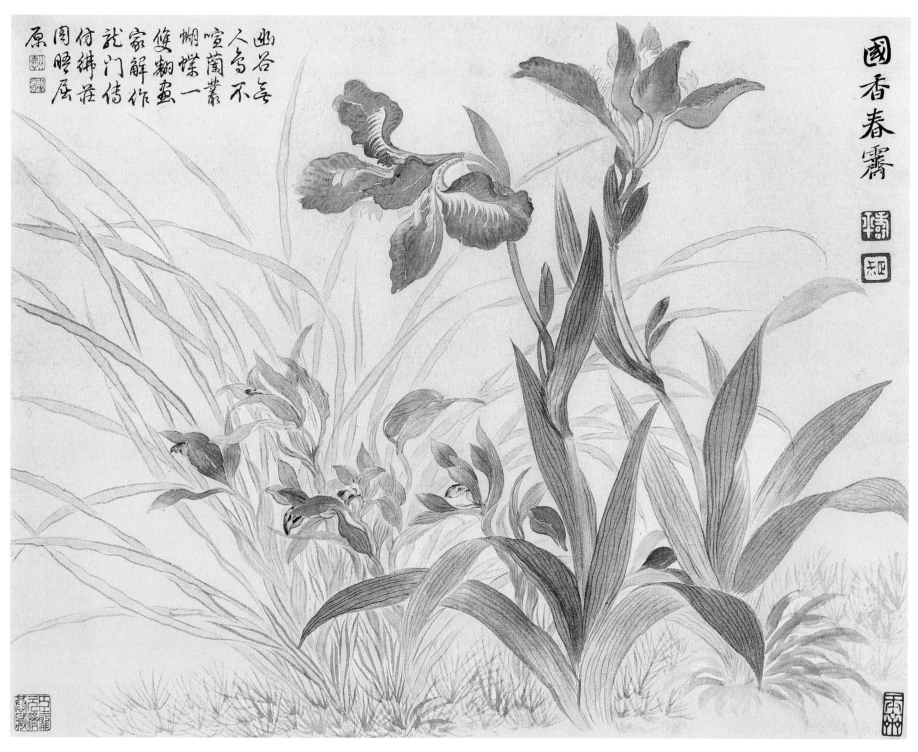

国香春霁

幽谷无人鸟不喧，兰业蝴蝶一双翻。

画家解作龙门传，仿佛庄周晤屈原。

将各种花卉并置一幅之中，用笔清劲秀逸而不见笔墨痕迹，达到色、光、态、韵俱佳的艺术境界。

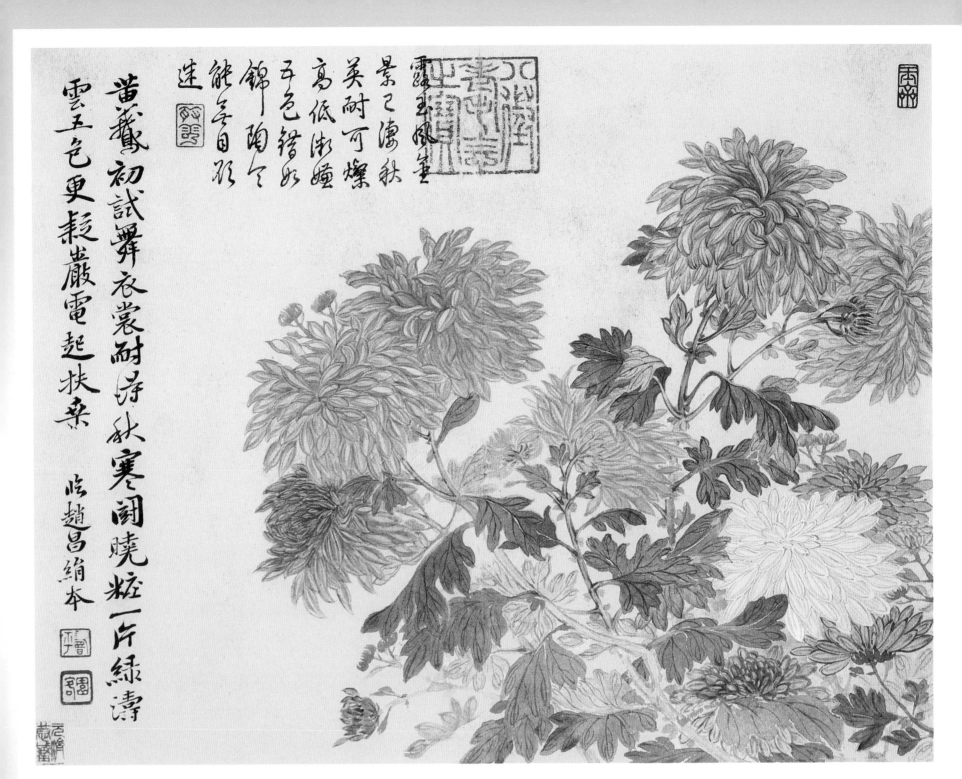

菊花图

黄鹦初试舞衣裳，耐得秋寒斗晓妆。

一片绿涛云五色，更疑岩电起扶桑。

描摹菊花灼灼怒放的明媚鲜妍。作为陪
衬，菊花枝叶繁茂，整幅画表现出菊花的柔
嫩飘逸，一派盛放的景象。

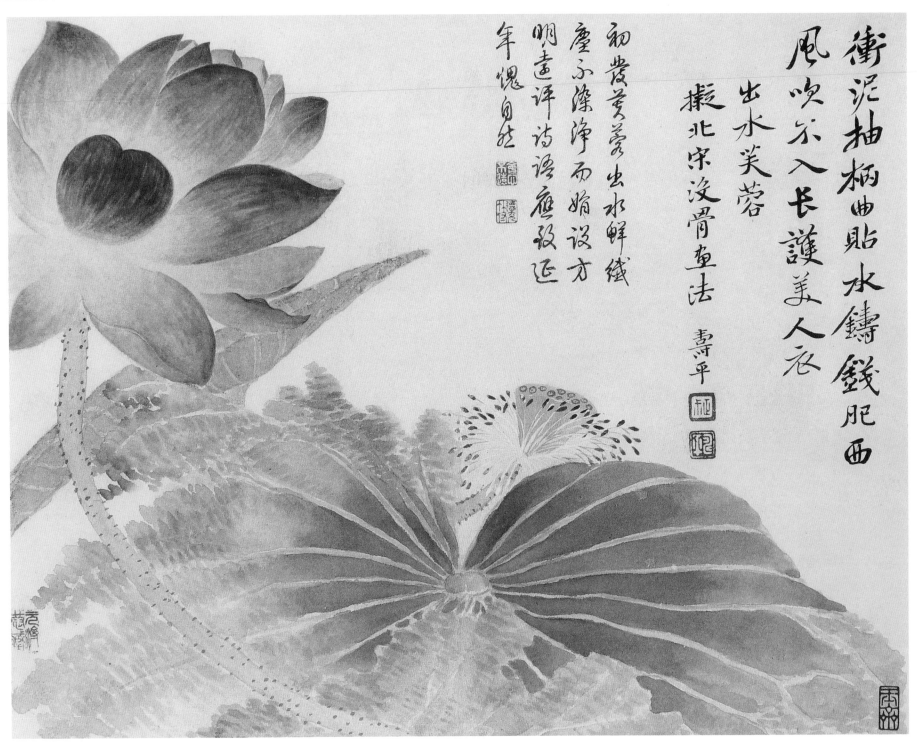

冲泥抽柄曲，贴水铸钱肥。西风吹不入，长护美人衣。

初发芙蓉出水鲜，尘不染净而婿设方，明远评诗语疷致延，年馑自题。

出水芙蓉：拟北宋没骨画法

冲泥抽柄曲，贴水铸钱肥。西风吹不入，长护美人衣。

画出水芙蓉，亦以"没骨法"，花叶一红一碧，鲜活生动。荷花与荷叶皆采用了"没骨法"，透露出轻盈飘逸与湿润的感觉。微风中，仿佛荷叶与荷花的清香幽幽而来。状物形神兼备，风格清新淡雅。

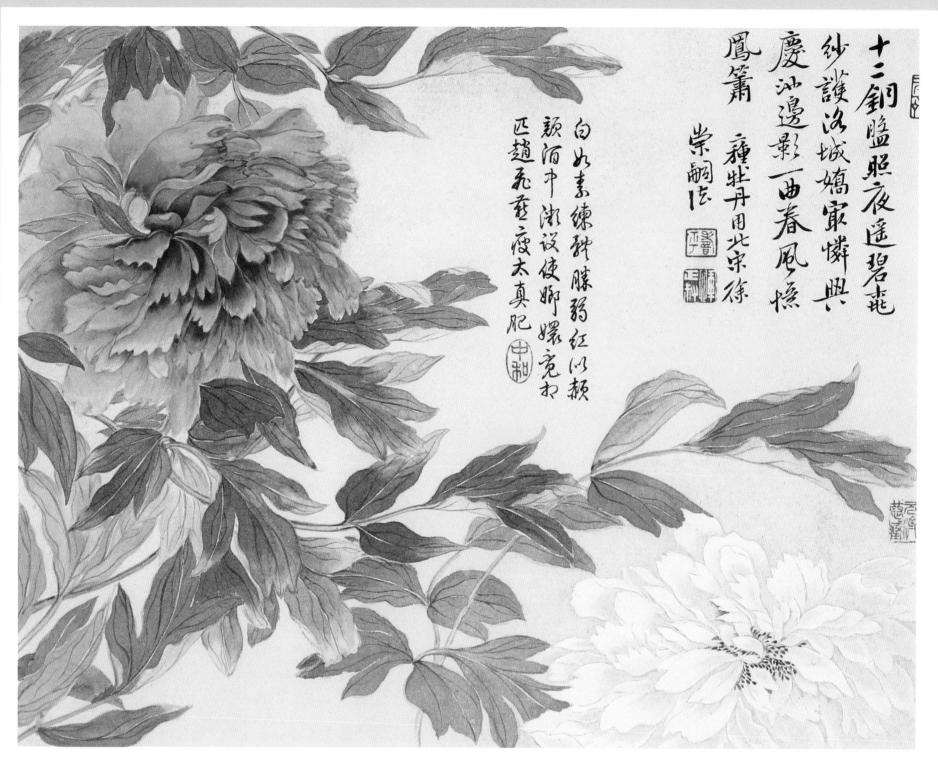

十二銅盤照夜遙碧桃
紗護洛城嬌最憐興
慶池邊影一曲春風憶
鳳簫 一種牡丹用北宋徐
崇嗣法

白以素練輕朧弱紅以顏
潁酒中湘說使娜娜竟扠
匹趙飛燕度太真肥

牡丹图：拟北宋徐崇嗣法

十二铜盘照夜遥，碧桃纱护洛城娇。

最怜兴庆池边影，一曲春风忆凤箫。

牡丹，花开两朵、一红一白，其中红花周围以绿叶扶衬，雍容富贵，白花在画面右下方遥相呼应，亦清雅大方，其枝叶扶疏，画面虽小而气象不凡。画中笔法秀逸，以"没骨法"并勾筋，墨色滋润。

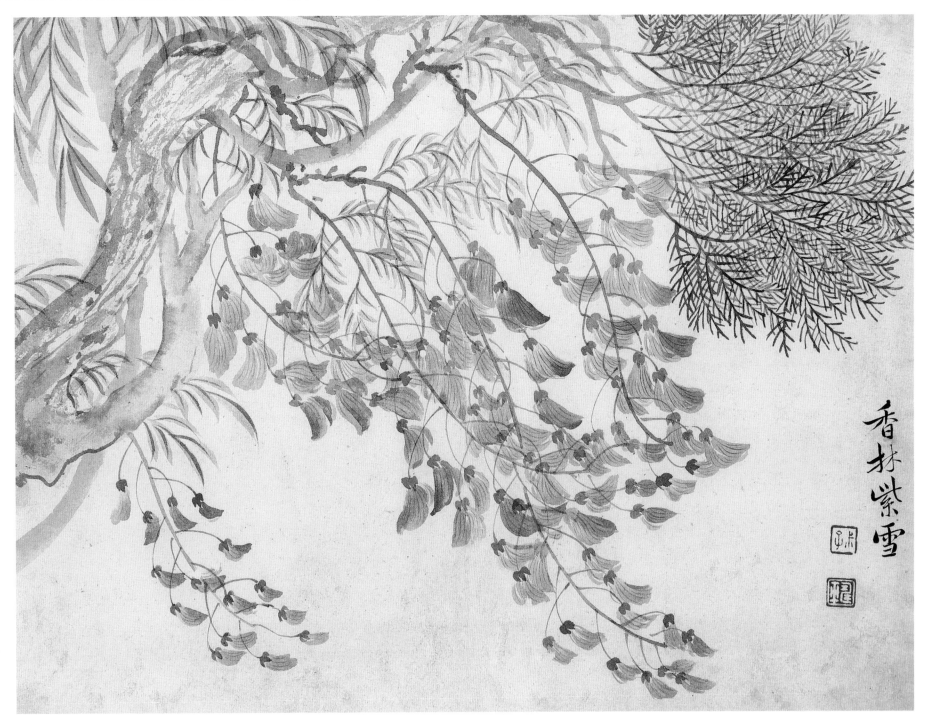

香林紫雪

　　整个画面明丽清新，色泽典雅，笔致俊逸，意境幽淡。
表现出恽寿平高超的绘画造境能力。

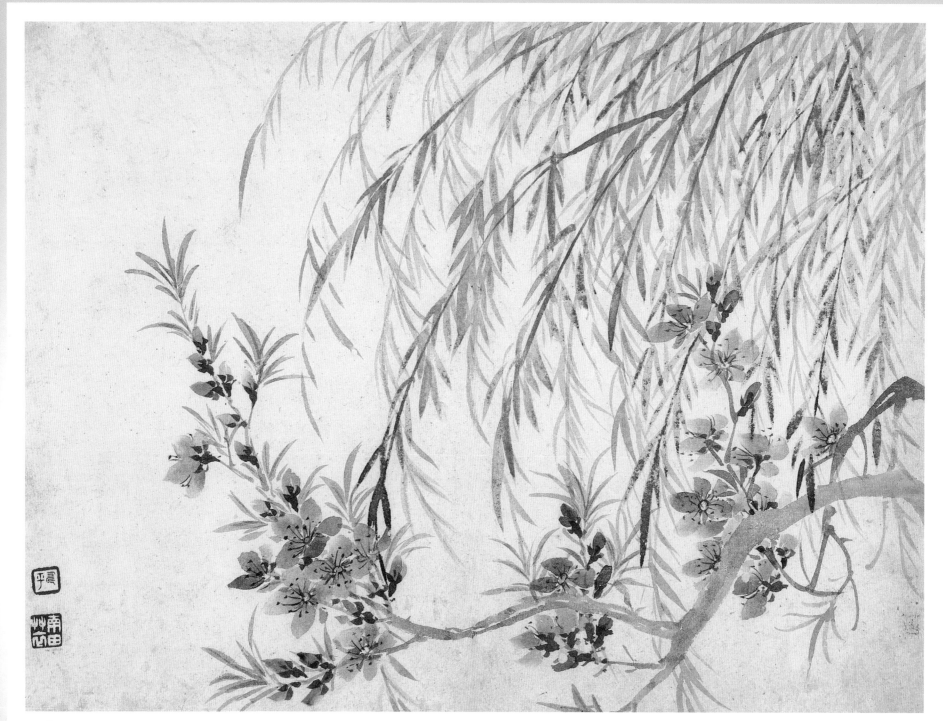

桃花柳树

　　画面色彩明艳柔丽，显现出一派春天景致。

运用"没骨法"积染而成，设色清润、明朗。

花卉蔬果图册

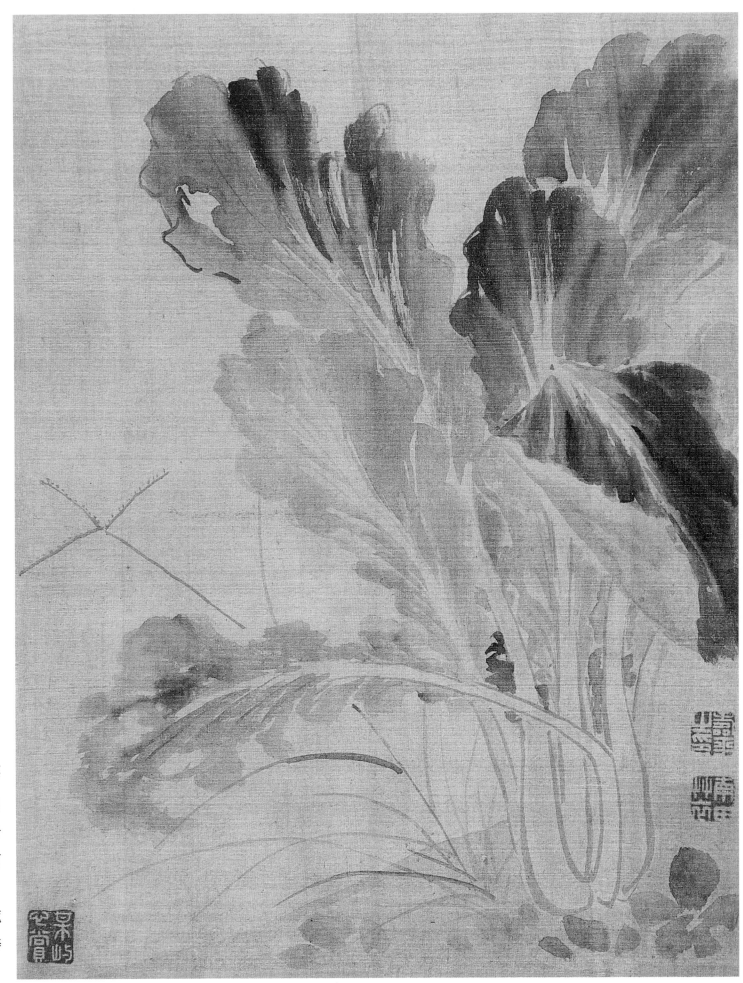

花卉蔬果图册：白菜

所画白菜，皆为日常所见之物，这组"没骨法"作品纯用色彩点染而成，色彩鲜艳而不滞重，用笔洒脱、飘逸，笔下蔬果栩栩如生，显示了恽寿平高超的绘画水平。

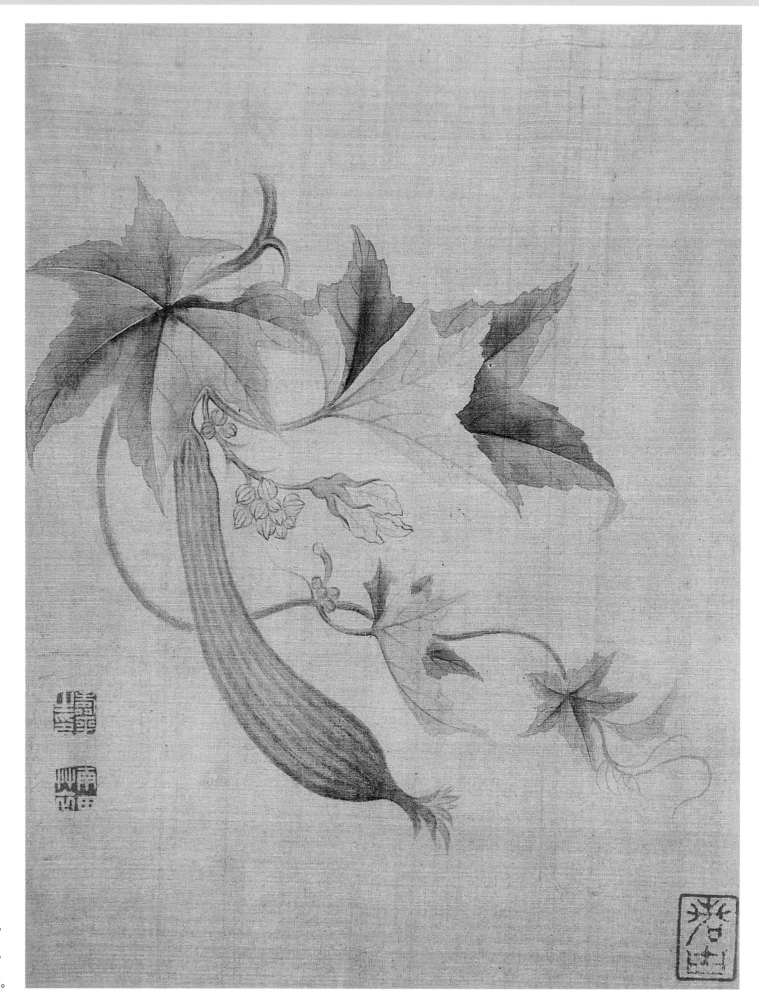

花卉蔬果图册：丝瓜

　　丝瓜经勾勒点染，各种笔法交互兼施展，浓淡辉映。构图疏密有致。

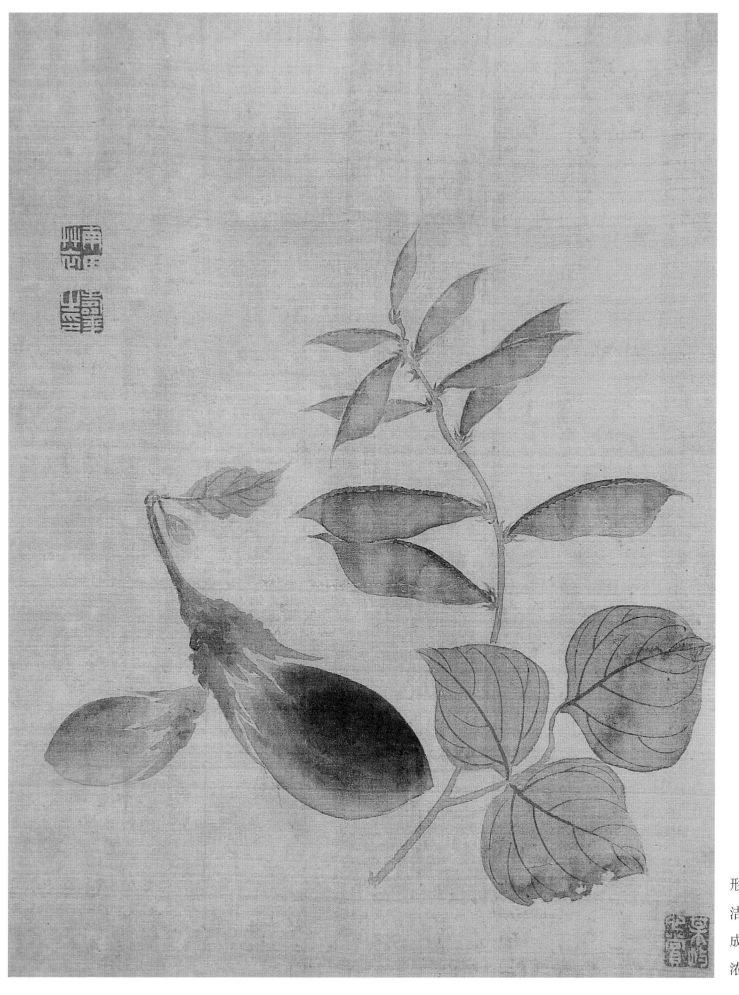

花卉蔬果图册：茄子

　　此画风格拙雅淳朴，形肖意幽，设色清幽雅洁，茄子以"没骨法"画成，水墨点染之间流露出浓浓的田园雅趣。

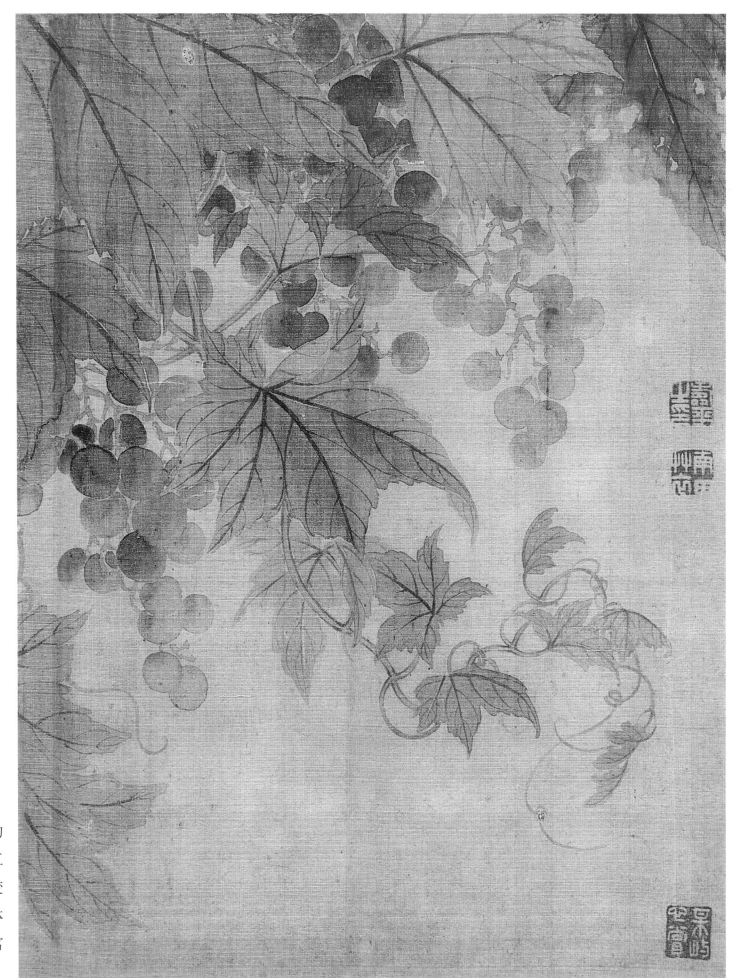

花卉蔬果图册：葡萄

　　用"没骨"花卉的表现方法表现葡萄，工细严谨，色墨淡雅，变化丰富，葡萄富于立体感。葡萄藤条飘舞，富有动态。

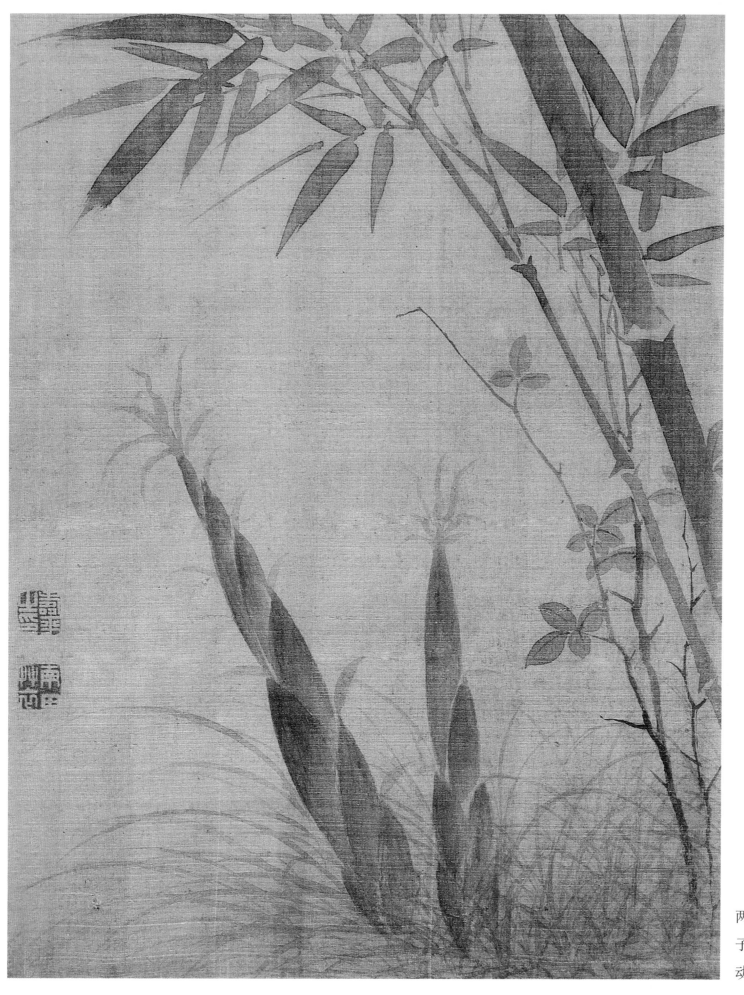

花卉蔬果图册：竹笋

　　"没骨法"画竹笋，两个竹笋高低起伏，和竹子相映成趣，用笔轻快灵动，颇具野趣。

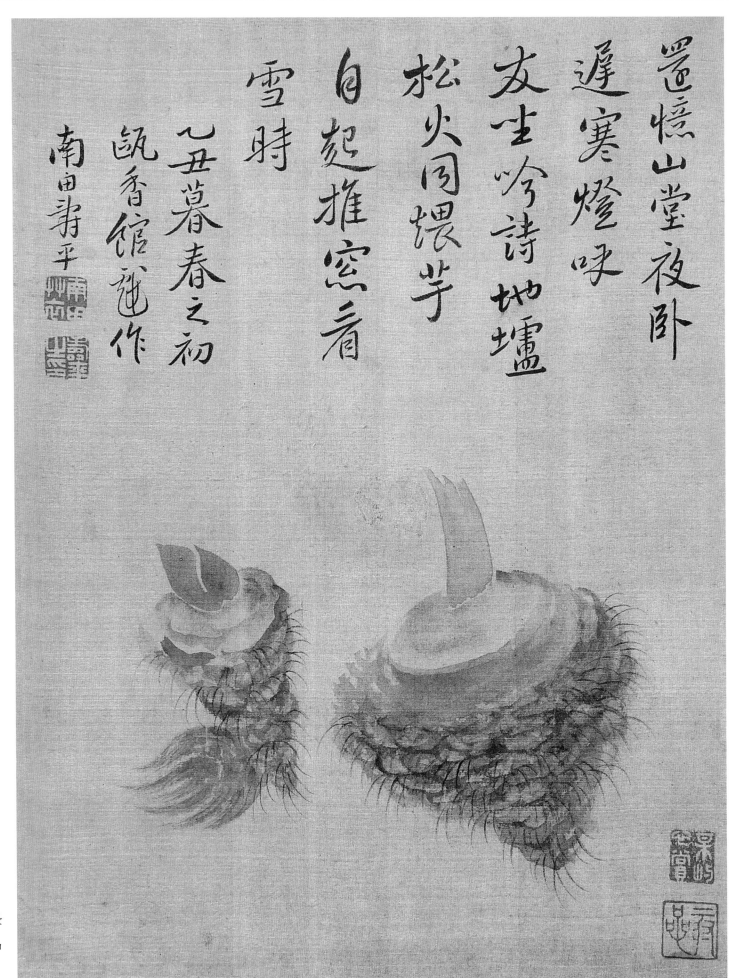

还忆山堂夜卧迟
寒灯呼友坐吟诗
地炉松火同煨芋
自起推窗看雪时

丑暮春之初
瓯香馆漫作
南田恽平

花卉蔬果图册：芋头

还忆山堂夜卧迟，
寒灯呼友坐吟诗。
地炉松火同煨芋，
自起推窗看雪时。

两个芋头大小不一，
各具形态，用水墨勾勒晕
染，设色淡雅，于质朴中
见空灵，别有生活风味。

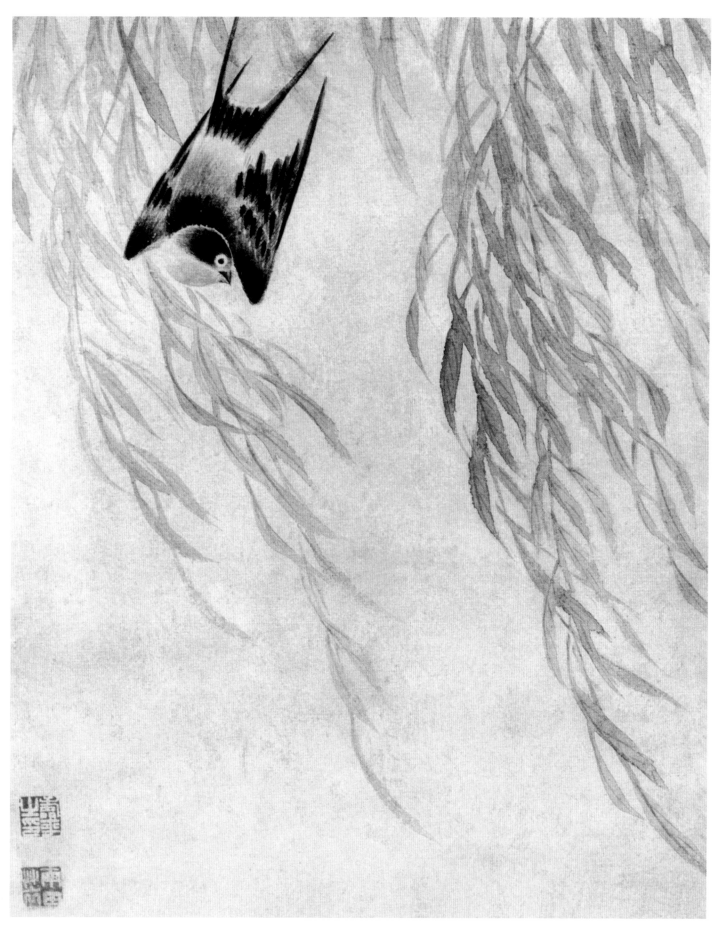

柳燕图

作品画中有诗，诗中有画。用笔设色简洁素雅，描绘形象生趣盎然，意态俱佳。

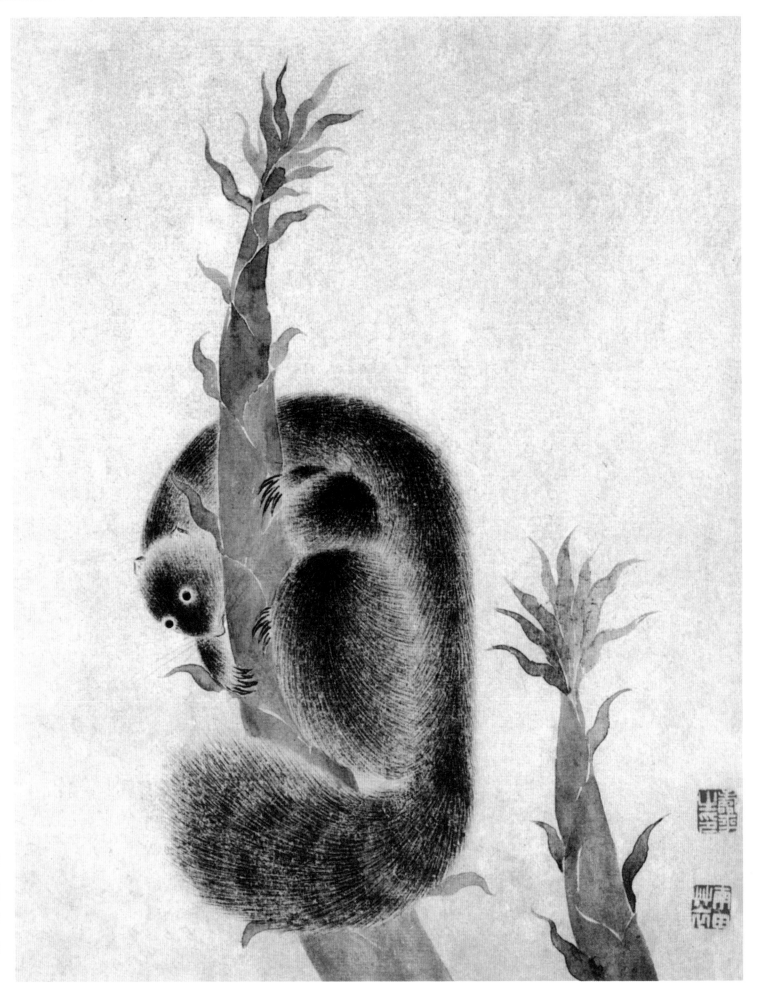

新笋松鼠

描绘松鼠趴在新笋之上，憨态可掬，用笔设色简洁素雅，生动贴切，形象生趣盎然。

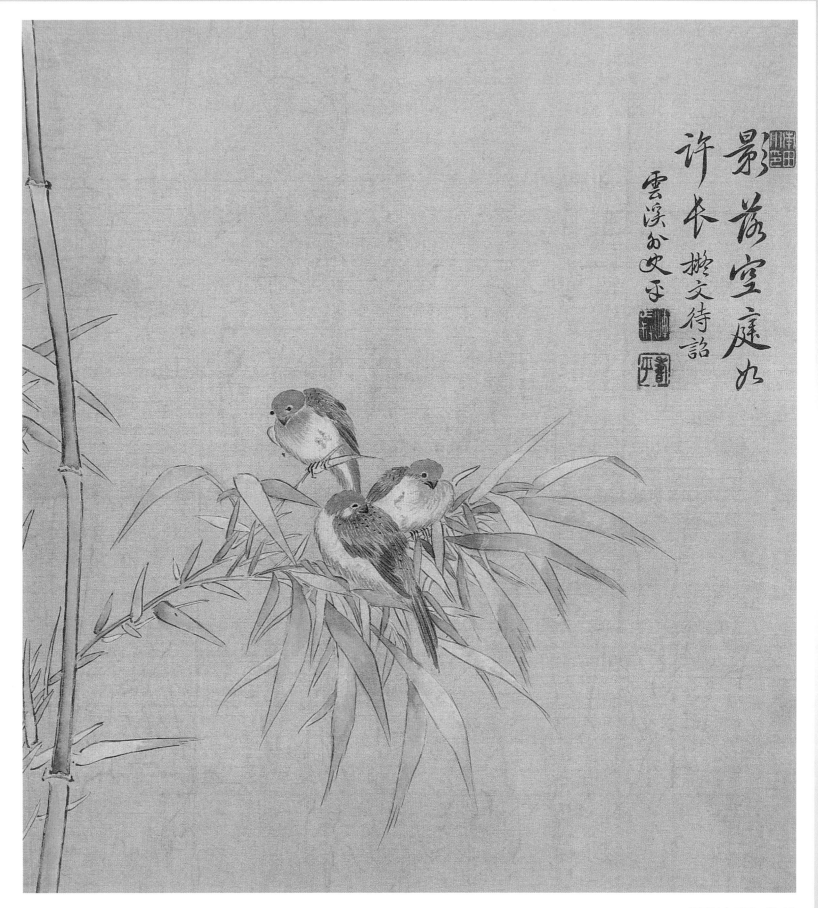

影落空庭如许长

墨笔画禽鸟、疏竹，以淡墨染绢，双勾竹叶处留白，所谓"倒晕法"。兼采扬无咎
画梅、赵子固白描水仙法，同时用淡花青倒晕绢地，以烘双清花色，别具特色。

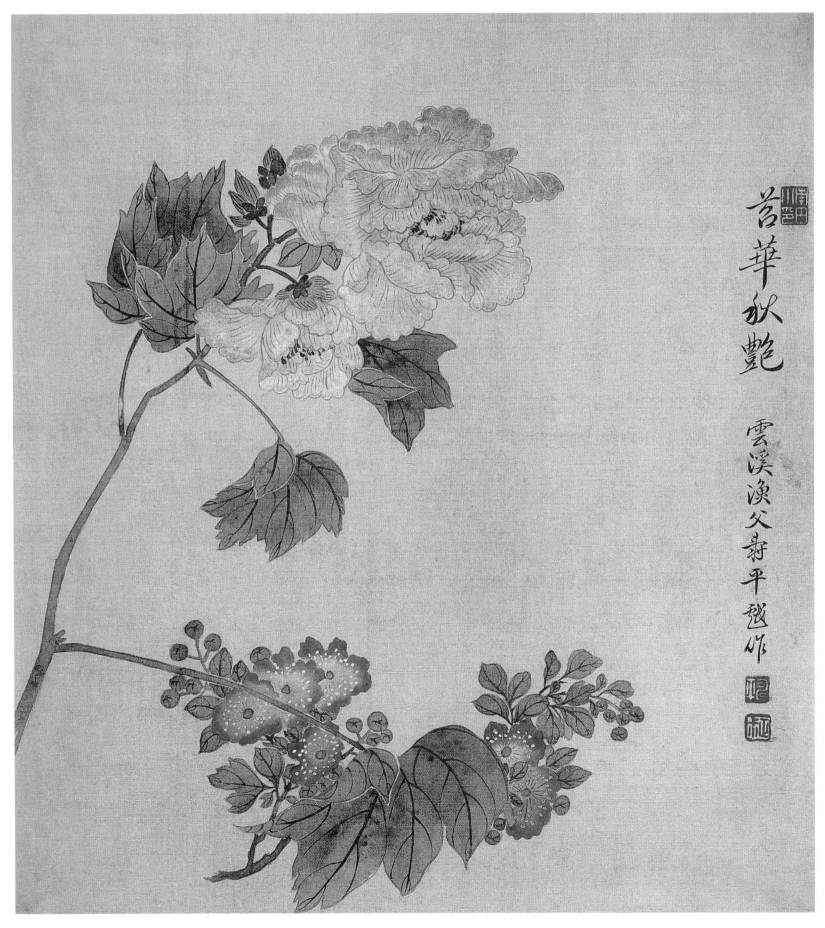

苕华秋艳

苕华秋艳

　　花朵和花叶画法颇为细腻，设色素雅，是恽寿平花卉画的典型面貌。

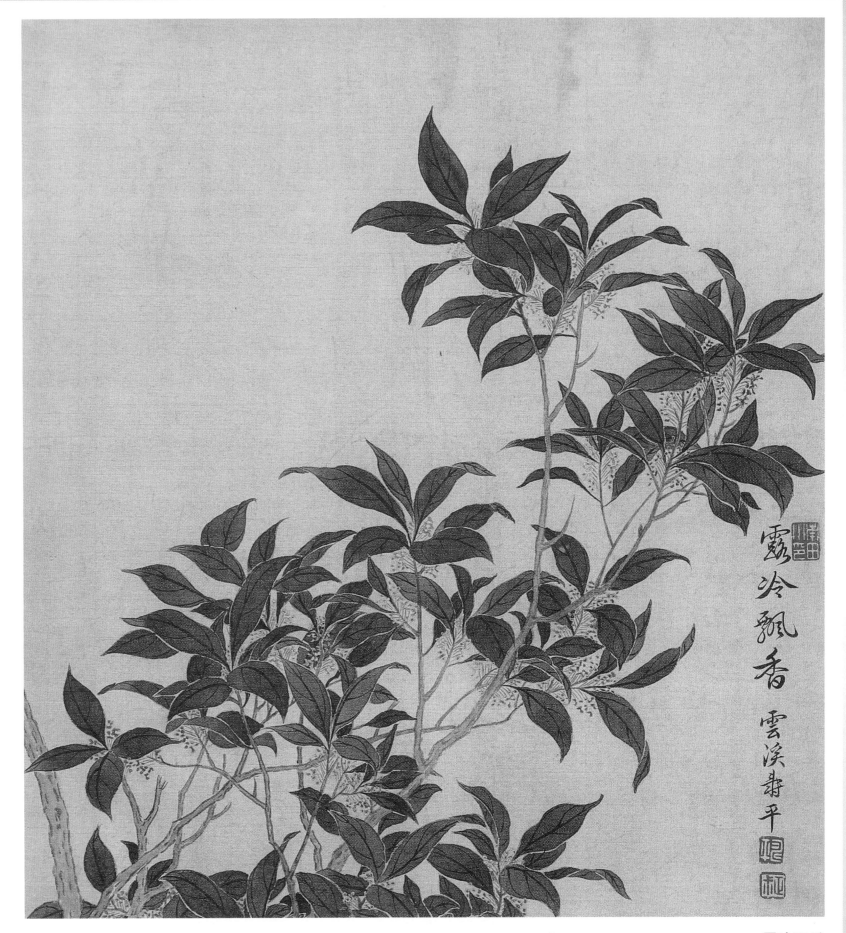

露冷飘香

云溪翚平眠栖

露冷飘香

笔触洒脱飘逸，以清秀柔丽代替了以往浓艳富丽的画风，饶有机趣。

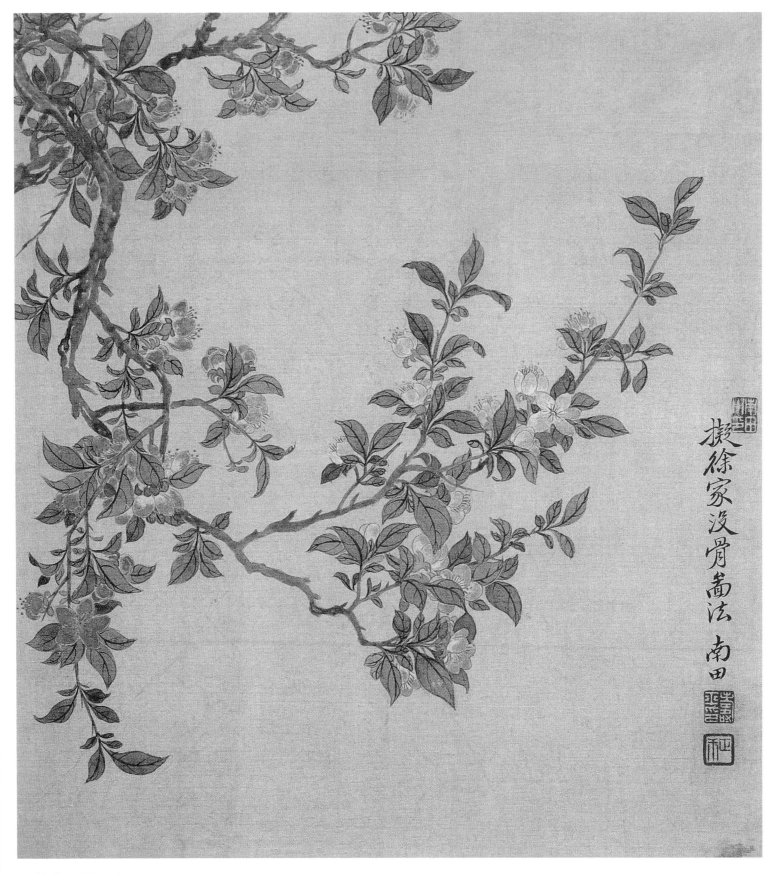

拟徐家没骨图法

　　《瓯香馆集·补遗画跋》所言："写生工技，即以古人为师，犹
未能臻妙，必进而师抚造化，庶几极妍尽态，而为大雅之宗。"本幅
花卉画法细致，设色淡雅，表现出恽寿平花卉画的典型面貌。

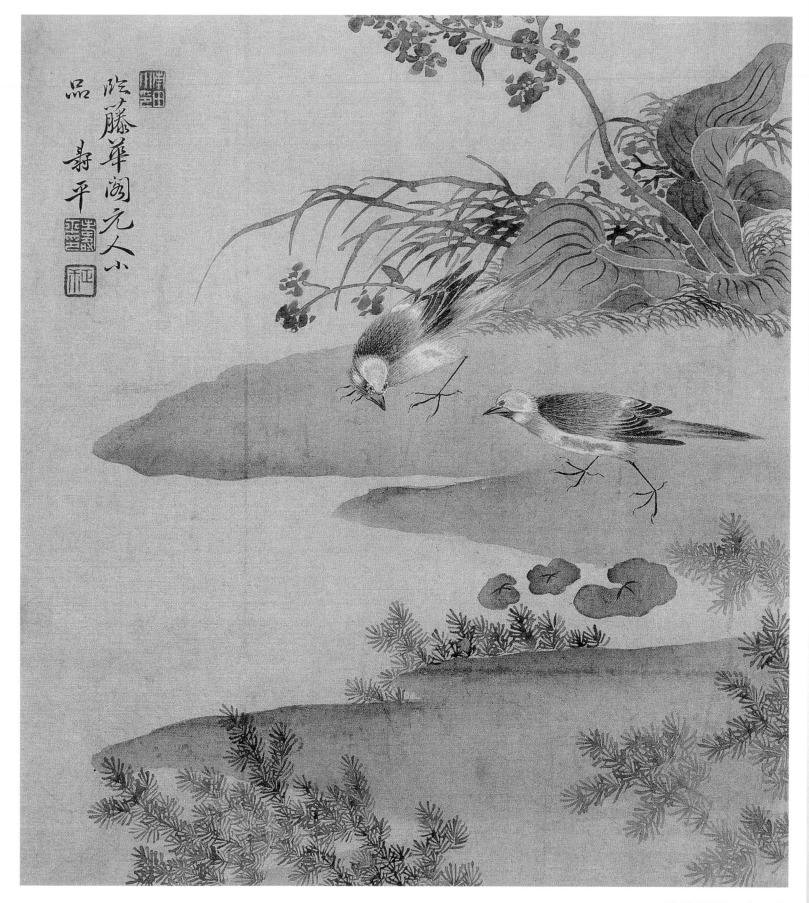

临滕华阁元人小品

以"没骨法"写画，纯以色、墨直接点染出形象。画作既具工笔花鸟的形态逼真之状，又显写意花鸟的生动传神之魂。画面色彩明艳柔丽，景致生动。

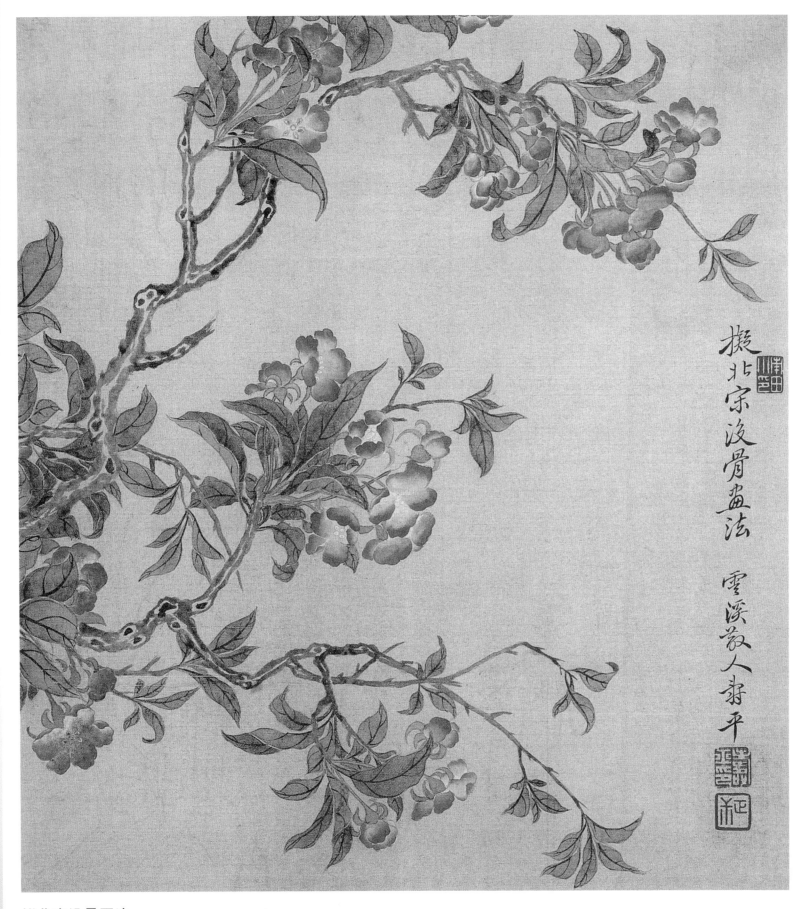

擬北宋沒骨畫法

雪溪散人翡平

拟北宋没骨画法

　　画家自题为临宋人稿本而作。用笔清灵飘逸，气息俊秀潇洒，
描摹碧桃花灼灼怒放的明媚鲜妍，表现出桃红柳绿的春日景象。

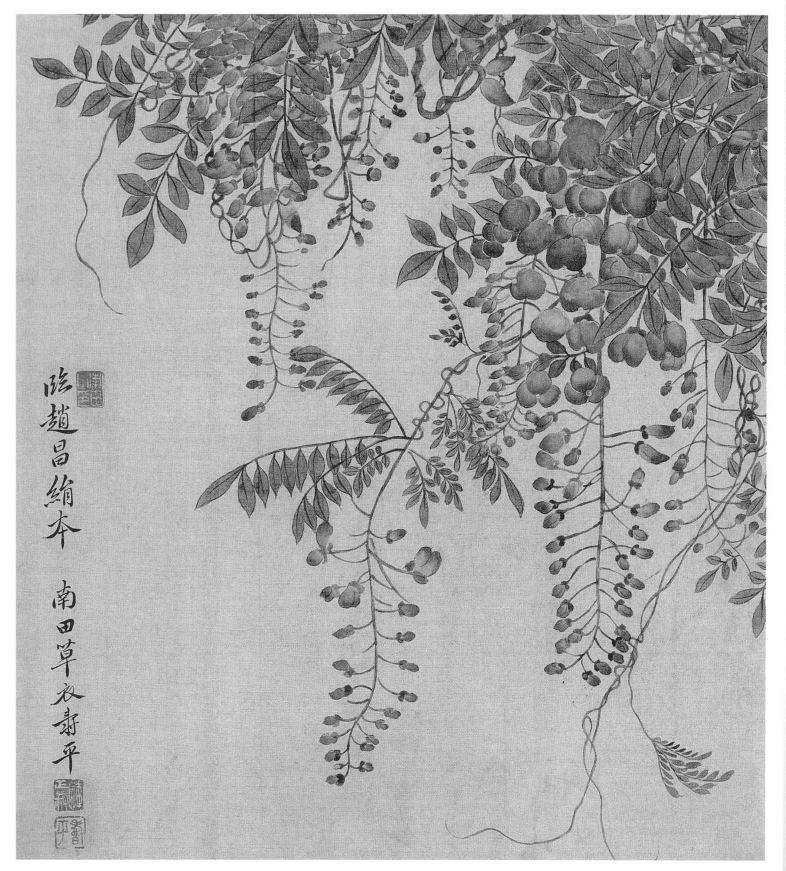

临赵昌绢本

南田草衣寿平

紫藤 临赵昌绢本

恽寿平的"没骨"花卉，揉合了黄(筌)、徐两派技法，既重视写生，力求形似，"每画一花，必折是花插之瓶中，极力描摹，得其生香活色而后已"。又强调"与花传神"，力去华靡，追求"澹雅"。本幅紫藤图形神兼备，清新淡雅，具有新的风貌。

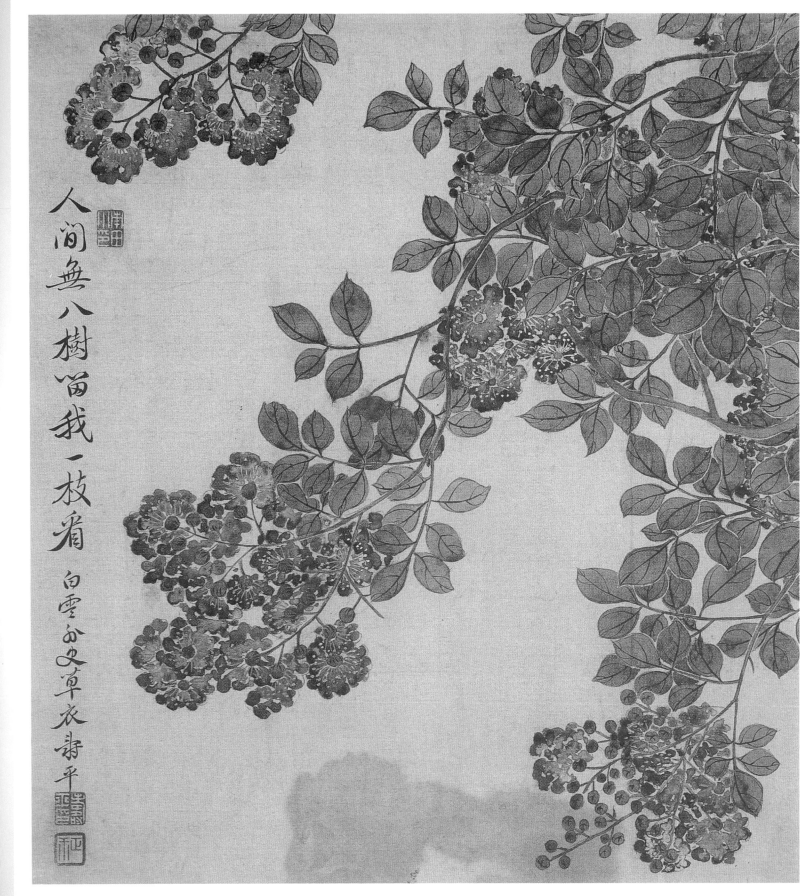

人间无八树，留我一枝看

花枝穿插缤纷艳丽，花瓣繁复重叠。花卉多用勾染，设色有层次变化，叶片采用"没骨法"，叶脉向背清晰，颇见写生之妙。

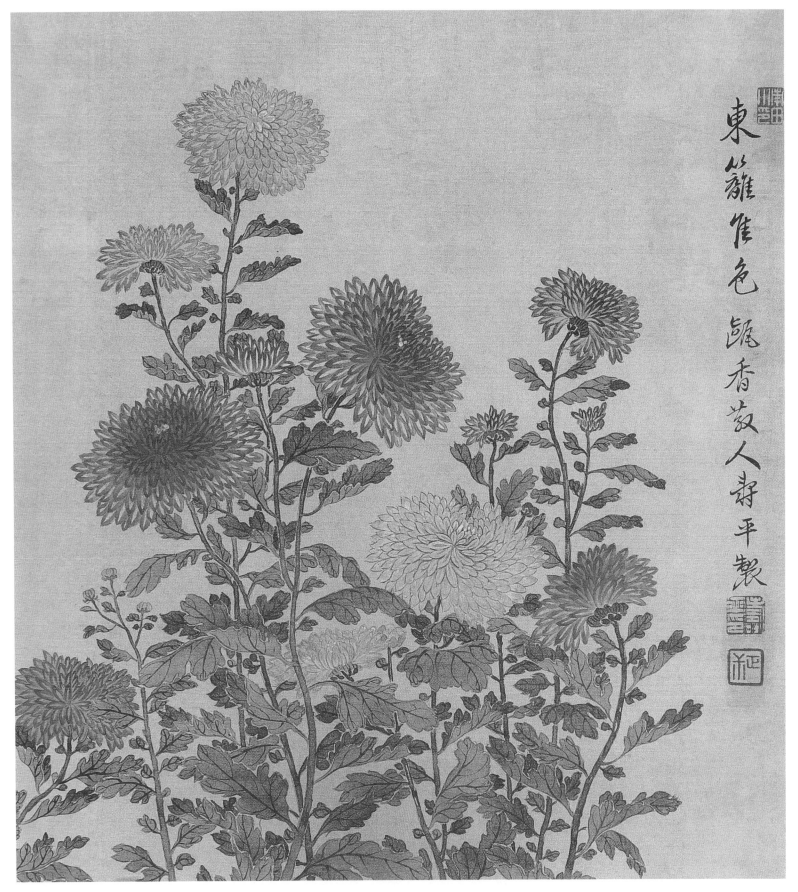

东篱佳色

陈淳、徐渭的水墨写意花卉，周之冕的"勾花点叶"，
还有古已有之的"没骨"花卉等等，他都有所吸收取用。

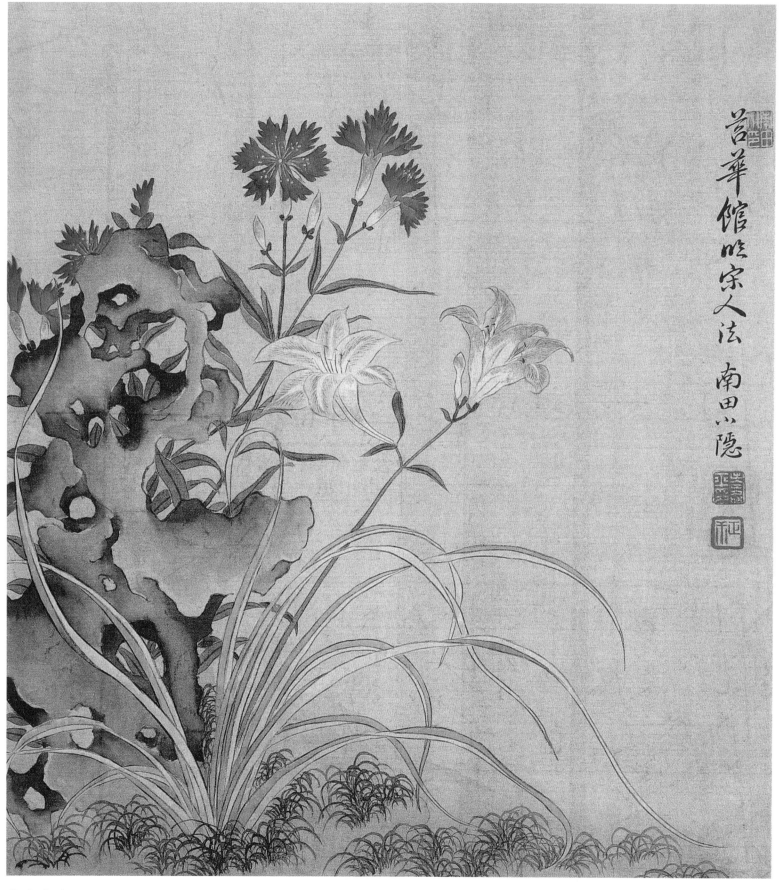

昌華館以宋人法 南田以隱

临宋人法

　　恽寿平的花卉，多为"没骨"画法，很少勾勒，以水墨着色渲
染，用笔含蓄，画法工整，设色明丽高洁，形神兼备，天趣盎然。

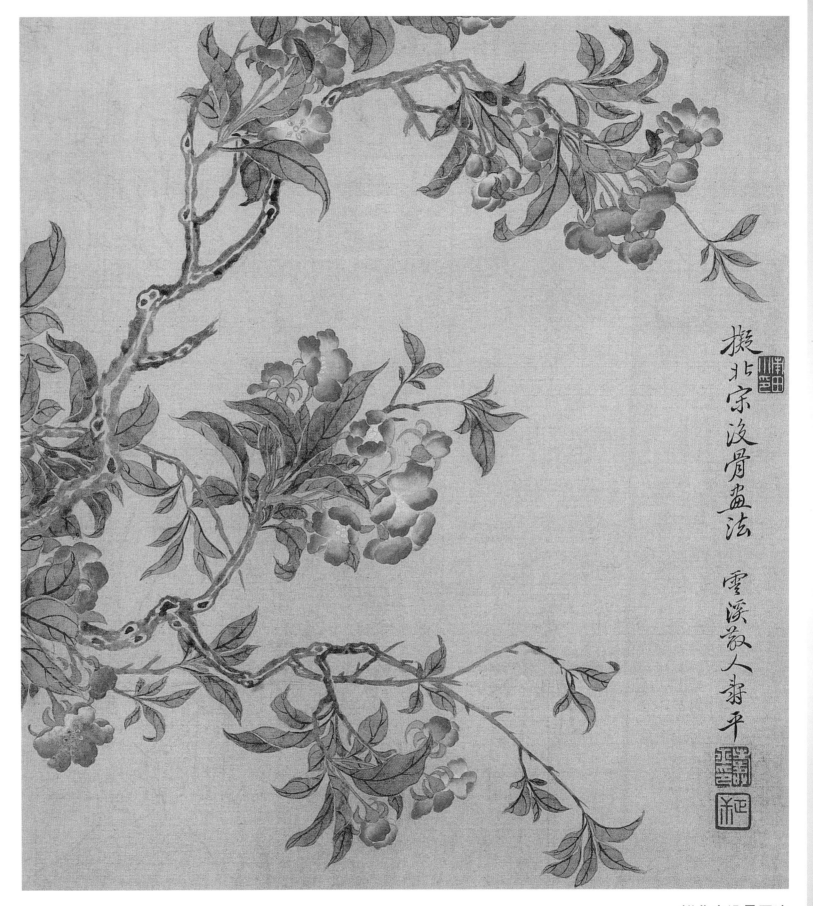

擬北宋沒骨畫法

雪溪敞人壽平

拟北宋没骨画法

用笔清劲秀逸而不见笔墨痕迹，醇厚而不板滞，鲜丽而不轻浮，形象真实而绰约多姿，来自自然而又高于自然，真正达到了他所追求的色、光、态、韵俱佳的艺术境界。

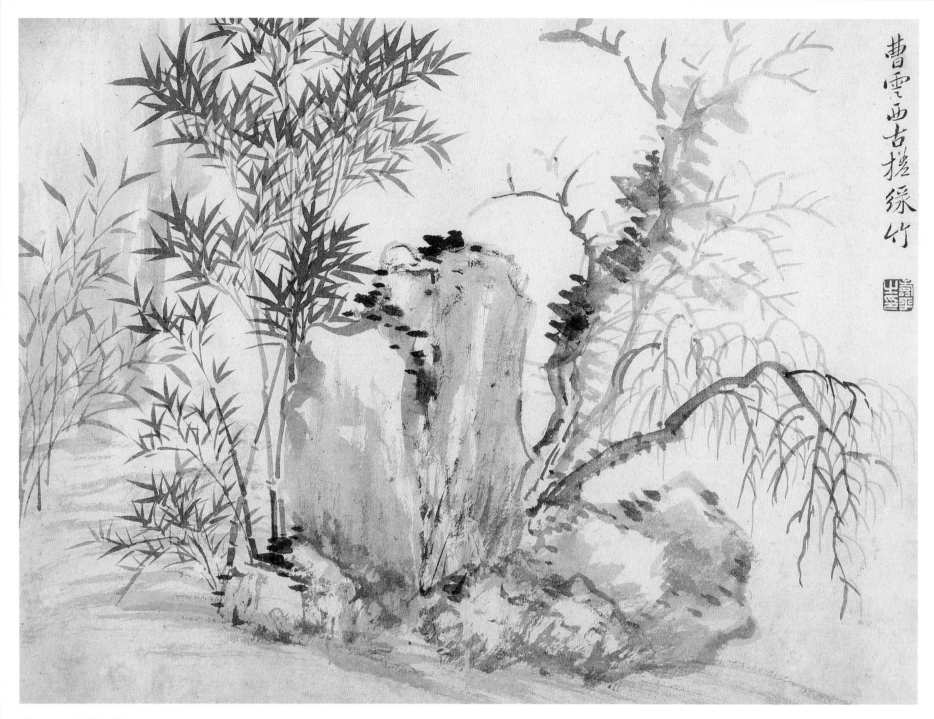

曹云西古槎绿竹

　　石后有几束修竹或横出、或直上，枝叶茂盛，相互交错，这是幅很有情趣的图画，用笔设色素雅，描绘形象生趣而盎然，意态并佳。体现了恽寿平"没骨"花卉中淡雅脱俗，绝无脂粉气的特色。

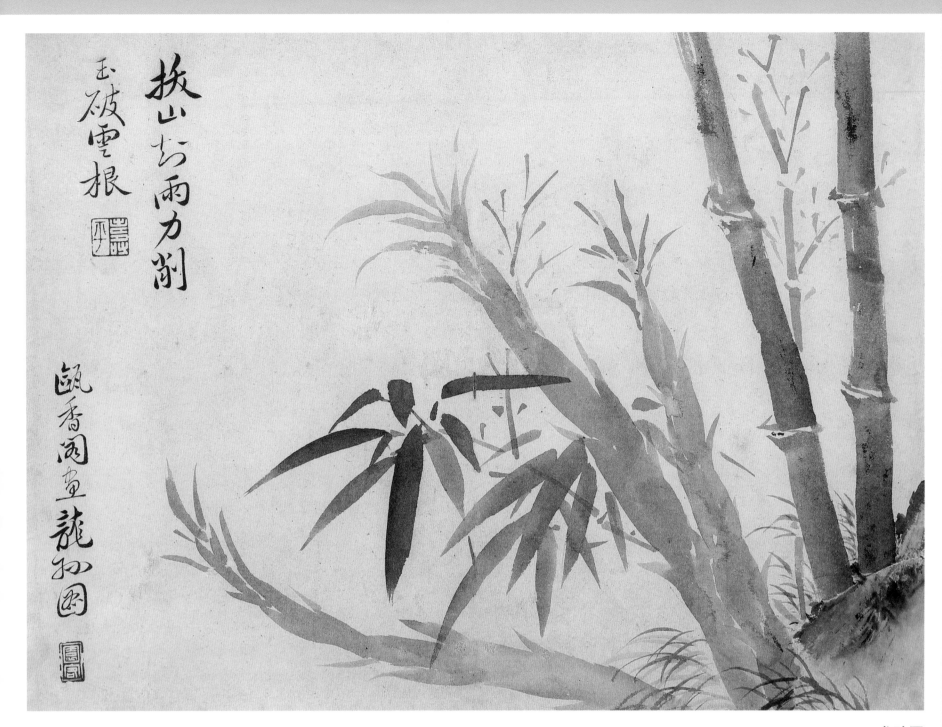

拔山去雨力削
玉破云根

瓯香阁画
龙孙图

龙孙图

拔山知雨力，削玉破云根。

　　画竹笋笔法沉着凝练而体物精严，墨色润朗醇厚而通体浑然，画面简洁质朴，全幅笔意墨趣，跃然纸上。

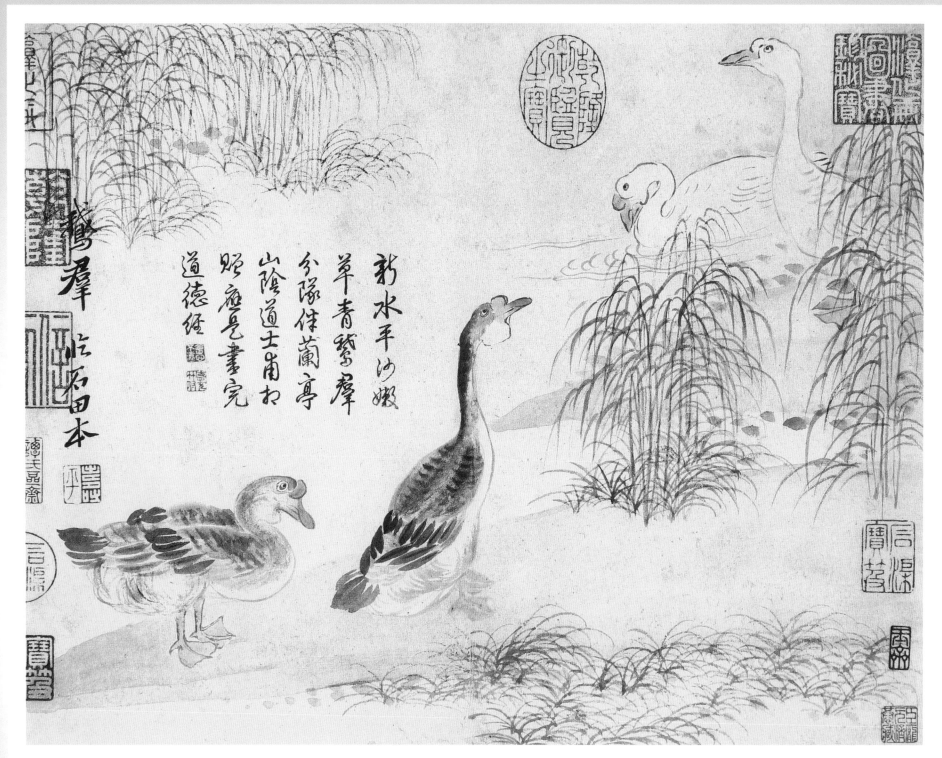

鹅群　临石田本

　　鹅儿踱步向前，造型准确生动，芦花摇曳，空蒙生动，画中有诗、诗中有画、诗画相融，表现出一个诗意盎然富有生活气息的世界。恽南田是创造画面意境的高手，整幅作品充盈着梦境般的和谐与宁静。